藝術文獻集成

蘭亭考 蘭亭續考

〔宋〕桑世昌
〔宋〕俞　松

浙江人民美術出版社

圖書在版編目（ＣＩＰ）數據

蘭亭考/(宋)桑世昌集；白雲霜點校．蘭亭續考/(宋)俞松集；古玉清點校．—杭州：浙江人民美術出版社，2019.12
（藝術文獻集成）
ISBN 978-7-5340-7492-9

Ⅰ.①蘭… ②蘭… Ⅱ.①桑… ②俞… ③白… ④古…
Ⅲ.①《蘭亭序》－考證 Ⅳ.①J292.112.3

中國版本圖書館CIP數據核字(2019)第152759號

蘭亭考　　**蘭亭續考**
〔宋〕桑世昌 集　　〔宋〕俞　松 集
白雲霜 點校　　古玉清 點校

責任編輯　霍西勝　張金輝　羅仕通
責任校對　余雅汝　於國娟
裝幀設計　劉昌鳳
責任印製　陳柏榮

出版發行　浙江人民美術出版社
　　　　　（浙江省杭州市體育場路347號）
網　　址　http://mss.zjcb.com
經　　銷　全國各地新華書店
製　　版　浙江時代出版服務有限公司
印　　刷　三河市嘉科萬達彩色印刷有限公司
版　　次　2019年12月第1版·第1次印刷
開　　本　880mm×1230mm　1/32
印　　張　7.75
字　　數　115千字
書　　號　ISBN 978-7-5340-7492-9
定　　價　49.80圓

如發現印刷裝訂質量問題，影響閱讀，
請與出版社市場營銷中心聯繫調換。

點校説明

王羲之《蘭亭集序》一帖爲「天下第一行書」，自隋唐以下，備受推崇。對此帖的研究代不乏人，所論亦不限於書法藝術，兼及源流、版本等。在《蘭亭》帖的研究史上，宋代的《蘭亭考》、《蘭亭續考》都是非常重要的著作。

《蘭亭考》十二卷，附《群公帖跋》一卷，桑世昌集。世昌字澤卿，號莫莽，淮海（一說高郵）人，陸游甥，南渡後居天台。除《蘭亭考》外，桑氏還有《莫莽詩集》（陳亮序）、《莫莽文集》（三十卷）另輯有《回文類聚》三卷，《西湖紀逸》一卷考林逋遺事甚詳，其書多不傳，或已亡佚。

《蘭亭考》原名《蘭亭博議》，是整理《蘭亭序》研究與資料最早的專著，該書匯集散見於各種著録、筆記、信札、詩文和題跋中關於《蘭亭序》的文字共十五卷。嘉定十七年甲申（一二二四）浙東臺使齊碩擬初刊《蘭亭博議》，請高文虎之子高似孫删

潤，高删去原書中記後人集《蘭亭序》文字所做詩文的《集字》篇與記王羲之其他書法作品的《附見》篇，重加匯正刊行，這就是傳世的《蘭亭考》。全書十二卷：蘭亭、睿賞、紀原、永字八法、臨摹、審定上、審定下、推評、法習、詠贊、傳刻、釋褉，加上書後附錄《群公帖跋》一卷，正與陳振孫《直齋書錄解題》記載十三篇合。高似孫删定《蘭亭考》，對原文多有删改，甚至有違背桑氏原意處，使此書的文獻價值大打折扣。

《蘭亭續考》二卷，俞松集。松字壽翁，生平不詳。李心傳稱他是嘉禾人，而《四庫全書總目》則云「自署曰『吴山（俞松）』」，蓋錢塘人。後有自跋，稱『甲辰書于景歐堂』，蓋淳祐四年也。其仕履無考，惟高宗臨本跋内有『承議郎臣松』之語，其終於是官與否，亦莫得而詳焉。」

《蘭亭續考》係續《蘭亭考》而作。所録内容均爲兩宋人物就《蘭亭》諸本所做題跋。其所續者，其實主要是《蘭亭考》卷六、卷七《審定》篇。其書第一卷録俞松自藏及他人所藏《蘭亭序》本，多爲名人題跋本，乃逐本具録各家跋語，間或加按語。第二卷則全録俞氏自藏而經李心傳題跋者。《蘭亭續考》全書共涉及近三十家所藏六

十多種《蘭亭》本，其中三十一本爲俞氏家藏。所記題跋等内容，出自五十餘家，凡近七十條，多爲南宋時代名家所題；其中李心傳一人就有二十跋之多。所録版本三十餘，與《蘭亭考》所録多異，即使重複，亦因俞松《蘭亭續考》乃自訂自刊之作，而《蘭亭考》已經高似孫删潤，故可以俞氏之作校正桑書。比如《蘭亭考》卷一所録高文虎序，經與元陶宗儀《説郛》、清胡世安《禊帖綜聞》中所存《蘭亭續考》内容比對，文字一致，然與現存《蘭亭考》文虎序文字多有出入，可知《蘭亭續考》所録當爲該序原貌。《續考》所録文虎序不僅屢稱桑書爲《蘭亭博議》，且署款「開禧元年十二月書」，正可證《蘭亭考》原名《蘭亭博議》，開禧元年十二月已初成。又《蘭亭續考》一書屢經李心傳題跋，深爲後世推重。

此次點校，《蘭亭考》以《知不足齋叢書》本作底本，用嘉靖三十五年姚咨抄本（以下簡稱「姚抄本」）、浙江圖書館藏明萬曆項德弘刻本（以下簡稱「萬曆本」）并文淵閣、文津閣兩種《四庫全書》本校勘（如單舉以下稱「文淵閣本」、「文津閣本」，如文淵閣、文津閣兩本同，校勘記作「四庫本」）；《蘭亭續考》以《古逸叢書三編》本之

宋淳祐四年俞氏刊本卷一及《知不足齋叢書》本卷二作底本，并以姚抄本卷一、《知不足齋叢書》本卷一（以下簡稱「知不足齋本」）及文淵閣本、文津閣本校勘，其中避諱字、明顯錯字徑改不出校。另在點校過程中參考了《叢書集成初編》本《蘭亭考蘭亭續考》（商務印書館，一九三六）、《中國書畫全書》（上海書畫出版社，一九三—一九九九）、《徐邦達集》二、三、四（紫禁城出版社，二〇〇五），徐邦達《古書畫僞訛考辨》（江蘇古籍出版社，一九八四）等，特致謝忱。由於本人學力有限，錯誤或恐不免，還請諸方家不吝賜教。

點校者

二〇一二年十二月

總目録

蘭亭考

目录

高文虎序

晚挈書結廬山陰茂林脩竹間，訪問王謝遺躅，但見鑿巖深秀，雲物興蔚而已。得汪龍谿所藏脩褉大圖，表之屋壁中。山石中字，又在碁硯間，若與諸人接。一日澤卿攜此編見，越故事也。夫義之，召爲侍中、尚書，不拜。擢後將軍，又不拜。至於兒娶女嫁，便有尚子平之意，縷縷書辭間，其識度宇量，似非江左諸賢可及。天若佑晉，使昌於事業，當不在司徒叔、太傅公下。今論者知有此帖而已。然知此帖者，亦足以大雅風流自任。況知之者無如澤卿乎？《詩》曰：「雖無老成人，尚有典刑。」於茲有之。既請序，名曰《蘭亭考》。嘉定元年十二月望日，華文閣學士通奉大夫提舉江州太平興國宮高文虎。

高似孫序

宋臨川王義慶采擷漢晉以來佳事佳話，爲《世說新語》，極爲精絶，而尤未爲奇也。梁劉孝標注此書，引援詳確，有不言之妙，如漢魏吳諸史，及子傳牒志之書，皆不必言，祇如晉一朝史，及晉諸公列傳譜録辭章，皆出於正史之外，是曰注書之法。《禊》之爲帖，風流太甚，自晉以來，難乎下語。桑君盡交名公巨卿，以及海内之士，以充其見聞者固不一。然與予游從三十年，見必及此，其有贊於帖考者，尤爲不一。今兹浙東臺使齊公屬加彙正，遂略用史法翦裁之。爲此書者，無非風流大雅之事，又無非博古好事之人。若齊公獨拳拳於此者，是爲風流大雅、博古好事之極矣。嘉定十七年秋九月日，朝議大夫新除秘書省著作佐郎兼權侍右郎官高似孫謹書。

蘭亭考卷一

蘭　亭

按《通典》曰：蘭亭，山陰漢舊縣亭，王羲之《曲水序》於此作。唐《郡國志》曰：山陰有王逸少蘭亭。《元和郡國志》曰：蘭亭山在越州西南二十里。《十道志》曰：越州蘭亭，王逸少會處。《越絕書》：蘭亭在山陰，越王種蘭處。

《三朝國史》曰：越州山陰有蘭渚、鑑湖。《會稽志》曰：蘭渚在縣南西二十五里。《舊經》云山陰縣西有亭，王右軍所置。曲水賦詩，作序於此。《水經》曰：浙江東與蘭溪合。湖南有天柱山，湖口有亭號蘭亭，亦曰蘭上里，太守王羲之、謝石兄弟數往造焉。吳郡太守謝勛封蘭亭侯，王廙之移亭在水中。晋司馬何無忌之臨郡也，起亭於山椒，極高盡眺。亭宇雖壞，基陛尚存。

蘭亭脩禊序晋人謂之《臨河序》，唐人稱《蘭亭詩序》，或言《蘭亭記》，歐公云《脩禊序》，蔡君謨云《曲水序》，東坡云《蘭亭文》，山谷云《禊飲序》。通古今雅俗所稱，俱云《蘭亭》。至高宗皇帝所御宸翰，題曰《禊帖》。

永和九年，歲在癸丑。暮春之初，會於會稽山陰之蘭亭，脩禊事也。群賢畢至，少長咸集。此地有崇山峻嶺，茂林脩竹。又有清流激湍，映帶左右，引以爲流觴曲水。列坐其次，雖無絲竹管弦之盛，一觴一詠，亦足以暢叙幽情。是日也，天朗氣清，惠風和暢。仰觀宇宙之大，俯察品類之盛，所以遊目騁懷，足以極視聽之娛，信可樂也。夫人之相與，俯仰一世，或取諸懷抱，悟言一室之內；或因寄所託，放浪形骸之外。雖趣舍萬殊，靜躁不同，當其欣於所遇，蹔得於己，快然自足，不知老之將至。及其所之既倦，情隨事遷，感慨係之矣。向之所欣，俛仰之間，以爲陳跡，猶不能不以之興懷。況脩短隨化，終期於盡。古人云死生亦大矣，豈不痛哉！每攬昔人興感之由，若合一契，未嘗不臨文嗟悼，不能喻之於懷。固知一死生爲虛誕，齊彭殤爲妄作。

後之視今，亦由今之視昔。悲夫！故列敘時人，錄其所述，雖世殊事異，所以興懷，其致一也。後之攬者，亦將有感於斯文。

詩

右將軍會稽內史王羲之

代謝鱗次，忽焉以周。欣此暮春，和氣載柔。詠彼舞雩，異世同流。乃攜齊契，散懷一丘。

仰眺碧天際，俯瞰綠水濱。寥朗無涯觀，寓目理自陳。大矣造化功，萬殊靡不均。群籟雖參差，適我無非親。御府本及陸柬之本作「隣」，又作「新」。篇首又多二句。

司徒謝安 一云琅琊王友。

伊昔先子，有懷春遊。契茲言執，寄傲林丘。森森連嶺，茫茫原疇。迴霄垂霧，

凝泉散流。

相與欣嘉節，率爾同褰裳。薄雲羅物景，微風扇輕航。醇醪陶玄府，兀若游羲唐。萬殊混一象，安復覺彭殤。

司徒[一] 左西屬謝萬

肆眺崇阿，寓目高林。青蘿翳岫，脩竹冠岑。谷流清響，條鼓鳴音。玄萼吐潤，飛霧成陰。

玄冥卷陰旆，勾芒舒陽旌。靈液披九區，光風扇鮮榮。碧林輝雜英，紅葩擢新莖。翔禽撫汗遠，騰鱗躍清泠。

左[二] 司馬孫綽

春詠登臺，亦有臨流。懷彼伐木，肅此良儔。脩竹陰沼，旋瀨縈[三]丘。穿池激湍，連汎觴舟。

流風拂枉渚，停雲蔭九皋。嬰羽吟脩竹，游鱗戲瀾濤。攜[四]筆落雲藻，微言剖纖毫。時珍豈不甘，忘味在聞韶。

行參軍徐豐之

俯揮素波，仰掇芳蘭。尚想嘉客，希風永歎。清響擬絲竹，班荊對綺疏。零觴飛曲津，歡然朱顏舒。

前餘姚令孫統

茫茫大造，萬化[五]齊軌。罔悟玄同，競異標旨。平勃運謀[六]，黃綺隱几。凡我仰希，期山期水。

地主觀山水，仰尋幽人蹤。回沼激中逵，疏竹間脩桐。因流轉輕觴[七]，冷風飄落松。時禽吟長澗，萬籟吹連峰。

王凝之

莊浪濠津，巢步一作安[八]潁湄[九]。冥心真[一〇]寄，千載同歸。絪縕柔風扇，熙怡和氣淳。駕言興時游，逍遥映通津。

王肅[一一]之

在昔暇日，味存林領。今我斯游，神怡心靜。嘉會欣時游，豁爾[一二]暢心神。吟詠曲水瀨，渌波轉素鱗。

前永興令王彬之[一三]

丹崖竦立，葩藻映林。渌水揚波，載浮載沈。鮮葩映林薄，游鱗戲清渠。臨川[一四]欣投釣，得意豈在魚。

一六

王徽之

散懷山水，蕭然忘羈〔一五〕。秀薄粲穎，疏松籠涯。游羽扇霄，鱗躍清池。歸目寄歡，心冥二奇。

先師有冥藏，安用羈世羅。未若保沖真，齊契箕山阿。

遐想揭竿。

陳郡袁嶠之

人亦有言，意得則歡。嘉賓既臻，相與游盤。微音迭詠，馥焉若蘭。苟齊一致，遐想逸民軌，遺音良可翫。古人詠舞雩，今也同斯歡。

四眺華林茂，俯仰清川煥一作渙。激泉流芳醪，豁爾累心散。

已上十一人，各成四言、五言詩一首。

散騎常侍郗曇

温風起東谷，和氣振柔條。　端坐興遠想，薄言游近郊。

前參軍王豐之

肆眄[一六]巖岫，臨泉濯趾。　感興魚鳥，安茲幽峙。

前上虞令華茂

林榮其鬱，浪激其隈。　汎汎輕觴，載興[一七]載懷。

潁川庾友

馳心域表，寥寥遠邁。　理感則一，冥然玄會。

鎮軍司馬虞說

神散宇宙內，形浪濠梁津。　寄暢須臾歡，尚想味古人。

郡功曹魏滂

難。

望巖愧脫屣，臨川謝揭竿。

三春陶和氣，萬物齊一歡。　明后欣時康，駕言映清瀾。　曇曇德音暢，蕭蕭遺世

郡五官佐謝懌 一作繹。

蹤暢任所適，回波縈游鱗。　千載同一朝，沐浴陶清塵。

潁川庚蘊

仰懷虛舟說，俯歎世上賓。　朝榮雖云樂，夕斃理自因。

前中軍參軍孫嗣

望巖懷逸許，臨流想奇莊。誰云玄風絕，千載把遺芳。

行參軍曹茂之

時來誰不懷，寄散山林間。尚想方外賓，超超有餘閒。

徐州西平曹華 《漫錄》云曹華平。

願與達人游，解結遨濠梁。狂吟任所適，浪游無何鄉。

榮陽桓偉

主人雖無懷，應物寄有尚。宣尼遨沂津，蕭然心神王。數子各言志，曾生發奇唱。今我歎斯游，慍情亦暫暢。

王玄之

松竹挺巖崖，幽澗激清流。蕭散肆情志，酣暢豁滯憂。

王蘊之

散豁情志暢，塵纓忽以捐。仰詠挹遺芳，怡神味重玄。

王渙之

去來悠悠子，被褐良足欽。超跡脩﹝一作趁﹞[一八]足循獨往，玄契齊古今。

已上一十五人一篇成。

侍郎謝瑰　鎮國大將軍掾卞迪　行參軍事印丘髦　王獻之　行將軍羊模　參軍孔熾　參軍劉密　山陰令虞谷　府功曹勞夷　府主簿后綿﹝一作澤﹞　前長岑令華耆者

前餘姚令謝滕　府主簿任儗﹝一作汪假﹞　任城呂系　任城呂本　彭城曹禮﹝一作裡

《晋》列傳有李充，《天章碑》則無之。

已上一十六人詩不成，罰酒三巨觥。脩禊之會，人各賦詩。成兩篇者，自右軍、安石而下，繼十一人。成一篇者，郗曇、王豐而下十五人。詩不成罰觥者，凡十六人。今觀所傳詩，類皆四言、五言，而又兩韻者爾，四韻者無幾。四言二韻，止十六字爾。當時得預者，往往皆知名士，豈獻之輩終日不能辭於十六字哉？竊[一九]意古人持重自惜，不欲率爾，恐貽久遠議議，不如不賦之爲愈。碧溪黄徹《詩話》。

後　序

古人以水喻性，有旨哉！非所以停之則清，淆之則濁耶？故振轡於朝市，則充屈之心生；閒步於林野，則寥落之意興。聊於曖昧之中，期乎瑩拂之道。暮春之始，禊於南澗之濱。高嶺千尋，長湖萬頃。乃藉芳草，鑑清流，覽卉物，觀魚鳥。具類同榮，資生咸暢。於是和以醇醪，齊以達觀，快然兀矣，復覺鵬鷃二物哉？耀靈促轡，急景西邁，樂與時去，悲亦系之。往復推移，新故相換，今日之跡，明旦陳矣。感詩人之致興，諒詠歌之有由。文多不載，

大略如此。所賦詩亦裁而綴之，如前四言、五言焉。乾道二年十月二十七日，弘福寺沙門懷仁集寫晉王右軍書。

按群賢賦詩，刻本有二。會稽者內避本朝諱，多代以它字，又多闕損，殊失其旨，且先後次叙與中山王子高寫本稍異。若《後序》，與《藝文類聚》所載，詳略亦多不同，姑以集字本爲正。

校勘記

〔一〕「徒」，四庫本作「馬」。

〔二〕「左」，四庫本作「右」。

〔三〕「榮」，萬曆本、四庫本作「縈」。

〔四〕「攜」，萬曆本、四庫本作「雋」。

〔五〕「化」，萬曆本、四庫本作「物」。

〔六〕「謀」，萬曆本、四庫本作「謨」。

〔七〕「轉輕觴」，四庫本作「輕轉觴」。

〔八〕原無注，據萬曆本、四庫本補。

〔九〕「穎湄」，原作「穎眉」，今據四庫本改。

〔一○〕「真」，萬曆本、四庫本作「玄」。

〔一一〕「蕭」，原作「宿」，今據萬曆本、四庫本改。

〔一二〕「爾」，萬曆本、四庫本作「朗」。

〔一三〕萬曆本、四庫本王彬之詩在孫統詩後。原無「前永興令」四字，今據萬曆本、四庫本補。

〔一四〕「川」，萬曆本、四庫本作「軒」。

〔一五〕「羈」，萬曆本、四庫本作「機」。

〔一六〕「昒」，萬曆本、四庫本作「盻」。

〔一七〕「興」四庫本作「欣」。

〔一八〕「趁」，四庫本作「超」。

〔一九〕「竊」，原作「切」，文津閣本同，今據文淵閣本改。

蘭亭考卷二

睿賞天章逸聞附。

太宗皇帝

御書前人詩：「不到蘭亭千日餘，嘗思墨客五雲居。曾經數處看屏障，盡是王家小草書。」

仁宗皇帝

至道二年，內侍高班裴愈奏於蘭亭傍置寺，賜額「天章」。書堂基上建樓，藏三聖御書。仁宗皇帝賜御篆寺額。按《華鎮記》云：山陰天章寺，即逸少脩禊之地，有

鵝墨池，引溪流相注。每朝廷有命，池墨必見。其將見，則池有浮沫大如斗，渙散滿池，雲舒霞卷，如新研墨，下流水復清澈。皇祐中，三日連發。未幾，太宗、真宗、仁宗三朝御書皆至。方勺《泊宅編》曰：蘭亭有逸少研池，朝廷每頒降，池水黑可染緇。太常卿沈紳記其事。

高宗皇帝

攬定武古本《蘭亭叙》，因思其人與謝安共登冶城。安悠然遐想，有高世之志。義之謂曰：「夏禹勤王，手足胼胝；文王旰食，日不暇給。今四郊多壘，宜思自效。而虛談廢務，浮文妨要，恐非當今所宜。」且義之挺拔俗邁往之資，而登臨放懷之際，不忘憂國之心，令人遠想慨然。又歎斯文見於世者，摹刻重複，失盡古人筆意之妙。因出其本，令精意鈎摹[二]，別付碑板，以廣後學，庶幾彷彿不墜於地也。紹興元年秋八月十四日書。

宗室子晝紹興初在從列，宣取所藏定武本，遂摹刻禁中。高宗親御翰墨，即此

跋也。

余自魏晋以來至於六朝筆法，無不臨摹。或蕭散，或枯瘦，或遒勁而不回，或秀異而特立。衆體備於筆下，意間猶存於取捨。至若《禊帖》，則測之益深，擬之益嚴，姿態橫生，莫造其原。詳觀點畫，以至成誦，不少去懷也。《翰墨志》

唐何延年謂：右軍永和中，與太原孫承公四十有一人脩被禊。揮毫製序，用蠶繭紙、鼠鬚筆，遒媚勁健，絕代更無。凡三百二十四字，有重者皆具別體，就中「之」字有二十許，變轉悉異，遂無同者，如有神助。及醒後，它日更書數十百本，終不及此。

余謂神助及醒後更書數十百本無如者，恐此言過矣。右軍它[二]書豈減《禊帖》？但此帖字數比它書最多，若千丈文錦，卷舒展玩，無不滿人意，輊[三]在心目不可忘。非若其它尺牘，數行數十字，如寸錦片玉，玩之易盡也。故宜爲萬世法書之寶[四]。

智永禪師，逸少七代孫，克嗣家法，居永欣寺閣三十年，臨逸少真草《千文》，擇八百本散在浙東。後并《禊帖》傳弟子辯才。唐太宗三召，恩賜甚厚，求《禊帖》，終

不與。善保家傳，抑可重也。予得其《千文》藏之。上。

復古殿蘭亭贊紹興庚申：右軍筆法，變化無窮。禊亭遺墨，行書之宗。奇蹤既

泯，石刻亦工。臨仿者誰，鑑明於銅。

論學書，先寫正書，次行，次草。《蘭亭》《樂毅論》賜汝，先各寫五百本，然後寫

草書。

右汪達家藏，高宗御書。前三字亦是宸翰，後用「御書之寶」。

王羲之《樂毅論》，正書第一，天下珍之。梁世模出，字法奇古全是。帝後屬餘

杭公主，主以帝所重，常加寶惜，諸王皆求不得。及天下一統，處處尋訪，累載方獲此

書。留意運功，特盡神妙。

御書稿本一幅，塗改頗多，藏汪達家。

早來鄭开奏《蘭亭》後不見闕六字黄庭堅、譚積語，言乃是庭堅作字畫，非。今开

來奏，并是積書方是。「積方是」三字半存。

御札一軸三紙，藏右司黄舉家。

思陵在御，臨賜不一，留守呂頤浩、越帥孫近、蘿林向子諲、松窗錢端禮、米友仁、

劉光世皆刻於石，蘿林、松窗所賜，俱是宸翰。

紹興七年三月，臣頤浩入覲於建康宮。既陛辭，皇帝遣中使賜以御書晉王羲之

《蘭亭脩褉序》。臣下拜捧觀，如凌玉霄，遡紫清，雲章奎畫，爛然絢目，而不知卷素

之在手。陛下天縱多能，博通衆藝，翰墨之妙，前兼古人。顧如此書，雖下[五]法羲

之，而天資高邁，神意自得，直出其上，非若世人臨仿摹擬，拘於筆畫形似之間者也。

臣伏思太宗皇帝宸翰之工，實逼二王，於時臣下名善書者莫能望其彷彿。方繼承藝

祖，卒其代[六]功，屢征不庭，時未遑暇。神武既定，文德誕敷，如字學一事，猶能獨擅

天下，而傳美乎後，況於紀綱法度之垂裕者乎？今陛下乘中興之運，躬撫六師，志戡

多難，期復大業，需時僶革，則還以人文化成天下。寶書傳美，又將昭[七]萬世以紹我

太宗之懿，蓋有待焉。臣老矣，念終無以仰裨聖志，尚庶幾及見大勳之集也。刊諸琬

琰，切以爲志。少保鎮南軍節度使充兩浙西路安撫制置大使馬步軍都總管兼知臨安

府事兼管內勸農使兼行宮留守臣呂頤浩謹書。

呂頤浩謝賜御書《蘭亭》表：絳闕清都，甫違帝所。雲章奎畫，忽到人間。被寵錫之非常，覺衰殘之有耀。竊以隸文變古，書法爭新。魏氏以還，東晉擅搖毫之妙；鍾繇而降，右軍馳獨步之名。中謝。矧蘭亭脩禊之遊，非金谷望塵之俗。騁懷寄傲，存逸想於胸中；感事臨文，發奇姿於筆下。斯極當年之美，遂爲歷代之師。珍藏既出於雲門，傳刻僅留於朔塞。疲精莫近，絕軌難攀。恭惟皇帝陛下，好學性成，多能天縱。稍屬干戈之暇，不遺翰墨之娛。心摹[八]手追，何勞取法；龍盤鳳翥，直與抗衡。實惟今古之無雙，豈止帝王之第一。臣少勤筆硯，晚際風雲。憂常在於邦家，老已捐於文字。誤膺上賜，還愧夙心。懷寶言歸，幸免登牀之誚；據鞍自失，但驚照乘之光。期傳秘於私門，但輸忠於永世。

憲聖慈烈皇后

皇后嘗臨《蘭亭帖》，佚在人間。咸寧郡王韓世忠得之，表獻上。驗璽文，知爲中宮臨本。賜保康軍節度使吳益，刊於石。《中興小錄》，時紹興十五年秋七月丙寅。

太后居中宮時，嘗臨《蘭亭》。山陰陸升之代劉珙春帖子云：「内仗朝初退，朝曦滿翠屏。硯池渾不凍，端爲寫《蘭亭》。」刻吳琚家。

孝宗皇帝

羲之書超詣衆妙，古今不可比倫。用意精微，落筆詳緩，一點一畫，無不皆有法度，揮毫縱心，不踰於規矩。既無過當，亦無不及，增之失於有餘，損之失於不足。作字有八面變態之妙，如蛟虬之騫騰，鸞凰之翔舞，燦然溢紙，飛動眩目，亦猶仲尼之道，出乎其類，拔乎其萃，自生民以來，未之有也。覽此《脩禊詩叙》，無一筆羲之法，亦非唐賢所臨寫，全不成字，今復還卿，至可領也。 還從臣所進本。

紹興己未六月，思陵嘗臨《禊序》賜劉光世。其子堯仁進之，孝宗親灑宸翰於後云：恭惟光堯壽聖太上皇帝，以天縱之聖，富緝熙之學，寓之翰墨。劉光世當靖康之末，奉迎濟上，率先諸帥，敦詩閱禮，夙蒙恩遇，固宜被此寵章。其子堯仁，縹軸來上。捧觀再三，復書此以賜之。乾道改元季冬，臣謹書。

校勘記

〔一〕「摩」，四庫本作「摹」。

〔二〕「它」字原缺，今據《説郛》卷六十二《蘭亭博議》補。

〔三〕「軫」，原作「常」，今據《説郛》卷六十二《蘭亭博議》改。

〔四〕「故宜爲萬世法書之寶」九字原作夾注「上」字，今據萬曆本、四庫本改。

〔五〕「下」，萬曆本、四庫本作「遠」。

〔六〕「代」，原作「伐」，今據《説郛》卷六十二《蘭亭博議》改。

〔七〕「昭」，原作「貽」，今據《説郛》卷六十二《蘭亭博議》改。

〔八〕「摹」字下萬曆本、四庫本有小字夾注云：「『摹』當作『慕』」。

紀　原

《蘭亭》者，晉右軍將軍會稽內史瑯琊王羲之逸少所書之詩序也。右軍蟬聯美

冑，蕭〔一〕散名賢，雅好山水，尤善草隸。以穆帝永和九年暮春三月三日，宦游山陰，

與太原孫統承公、孫綽興公、廣漢王彬之道生、陳郡謝安安石、高平郗曇重熙、太原王

蘊叔仁、釋支遁道林，并逸少子凝、徽、操之等四十一人，脩祓禊之禮。揮毫製序，興

樂而書，用蠶繭紙、鼠鬚筆，遒媚勁健，絕代所無。凡二十八行，三百二十四字，有重

者皆構別體，就中「之」字最多，至二十許字，悉無同者，一云「變轉悉異，遂無同者」。是

時殆有神助。及醒後，他日更書數十百本，終不及之。右軍亦自愛重，留付子孫傳

掌，至七代孫智永，即右軍第五子徽之之後，安成王諮議彥祖之孫，廬陵王胄昱之子，陳郡謝

少卿之外孫也。與兄子〔二〕孝賓俱捨家入道。俗號永禪師，克嗣良裘，精勤此藝，常居永欣

寺閣上臨寫，所退筆頭置大簏中，簏受石許，而五簏皆滿。凡三十年，所臨真草《千文》八百

餘本。分施浙東諸寺各一，今有存者，猶直錢數萬。孝賓改名惠欣。初落髮時，俱住會稽嘉祥寺，寺

即右軍舊居也。後欲便於拜掃，因移此寺，與右軍墳及叔薈已下塋域於山陰縣西三十一里蘭渚山下。

梁武帝以欣、永二人皆崇釋教，故榜寺爲「永欣」焉，寺見《會稽志》。其臨書之閣，至今尚存。禪師

年近百歲乃終，其遺書付弟子辯才。才俗姓袁氏，梁司空昂之玄孫。博學工文，琴書

棋畫，皆臻其妙。嘗於所寢伏梁上，鑿爲闇檻，以貯《蘭亭》，寶重過於師在日。至貞

觀中，太宗銳意學二王書，訪募真跡備盡，唯《蘭亭》未獲。尋知在辯才處，凡三召

之，恩賚優洽，方便善誘。確稱往日侍奉先師，實嘗獲見，泊經喪亂，墜失不知所在，

竟靳固不出。上謂侍臣曰：「右軍之書，朕所偏寶。求見《蘭亭》，勞於夢寐。此僧耆

年，又無所用。若得一智略之士，以計取之，庶幾必獲。」尚書左僕射房玄齡奏曰：

「臣聞監察御史蕭翼，梁元帝之曾孫，今貫魏州莘縣，負才藝，多權謀，可充此使。」上

遂召翼。翼曰：「若公然遣往，義無得理，臣請私行。又須得二王雜帖三數通。」上悉

依給。翼遂微服至洛潭，隨商舶至越。黃衫寬袖，得山東書生之體。抵寺之夕，閱壁間畫，過辯才所居。才適遙見，乃問曰：「檀越何來？」翼因就前致謁云：「弟子是北人，攜鵝蠶種，歷寺縱觀，幸遂一見。」語意投合，延室內，即共圍棋撫琴，間及文史。乃曰：「白頭如新，傾蓋若舊。今後無復形跡也。」既下榻，復設缸面酒。江東云缸面，猶河北甕頭，謂初熟酒也。酣樂之餘，分韻賦詩。才探得「來」字，其詩曰：「初醞一缸開，新知萬里來。」翼得「招」字，云：「邂逅款良宵，殷勤荷勝招。」妍蚩略同，彼此諷味，恨相知之晚。通宵盡歡，翌日乃去。才云：「檀越閒即更來。」翼繼乃載酒赴之，相與酬唱者數四。一日，翼示師梁元帝自畫《職貢圖》，嗟賞不已。因談及翰墨，翼曰：「家世皆習二王楷法，自幼耽玩，今亦有數帖自隨。」才欣然謂曰：「詰旦可攜來。」翼如期而往，出其帖示之。才熟視，且曰：「是則是矣，然未佳善也。貧道有《蘭亭》真墨跡，頗亦殊常。」翼曰：「數經亂離，真跡豈復在？必是響搨者耳。」

非君有秘術，誰照不燃灰。」披雲同落寞，步月共徘徊。誰憐失群翼，良苦業風飄。」俄若舊，初地豈成遙。酒蟻傾還泛，心猿躁似調。夜久孤琴思，風長旅雁哀。邂逅款良宵，殷勤荷勝招。彌天

才曰：「先師圓寂之際，手手付受，端有源緒，那得參差？」次日，乃於梁檻內出以示翼。翼故駁瑕指纇，曰：「果響搨書也。」紛競不已。自爾更不復藏，并翼諸帖并留几格間。才時年餘八秩，日於窗下臨數遍，其老而篤好也如此。自是，翼往還既密，與其徒略無疑間。未幾，辯才赴靈氾橋南嚴遷家齋，翼遂私來，謂其徒曰：「偶遺帛子在案。」童子即爲開門，翼因就取《蘭亭》及御府所借帖，徑赴永安驛。告驛長凌愬曰：「我乃御史，奉命來此，有墨敕，可報汝都督。」時都督齊善行。即竇建德之妹婿，在偽夏右僕射。以用吾曾祖廬江節公及隨黃門侍郎裴矩之策，舉國歸降我唐，由此不失貴仕，遙授上相國金印綬綬，封真縣公。於是善行聞之，馳來拜謁。翼因宣示上命，具告所由。善行走介召辯才。才遽見追，不知所措。繼遣散直云：「侍御須見。」及才至，見御史，乃房中蕭生也。翼報被命遣取《蘭亭》，今得矣，故喚師來取別。才聞語，哽絕倒，良久始甦。翼即馳驛而發，至都奏御。太宗大悅，以玄齡舉得其人，賞錦綵千段。擢拜翼爲員外郎，加入五品，賜銀瓶一，金縷瓶一，瑪瑙碗一，內厩良馬二，兼寶裝鞍轡；莊[三]宅各一區。太宗初怒老僧秘吝，俄以其耄，不忍加刑。數月一作「日」後仍

賜物三千段，穀三千石，敕越州支給。辯才不以入己，迴造浮圖，極其精麗，至今猶

存。才因驚悸成疾，歲餘乃卒。一云才因驚悸患重，不能強飯，惟歠粥，歲餘乃卒。太宗命供

奉搨書人趙模、韓道政、馮承素、諸葛貞等四人各搨數本，以賜皇太子、諸王、近臣。

貞觀二十三年，帝不豫，幸玉華宮含風殿，謂高宗曰：「吾欲從汝求一物，汝誠孝也，

豈能違吾心也，汝意如何？」及弓劍不遺，同軌畢至，隨仙駕入玄宮矣。今趙模等所搨本尚直錢數萬也。

亭》去。」高宗哽咽流涕，引耳而聽受制命，曰：「吾欲將所得《蘭

人間本亦漸稀少，代代寶之。吾為左千牛將軍，隨牒適越，泛巨海，登會稽，探禹穴，訪奇書，名僧處

士，猶倍諸郡。固知虞預之著《會稽典錄》，人物不絕，信而有徵。辯才弟子玄素，俗姓楊氏，華

陰人也，漢太尉之後，六代祖佺期為桓玄所害，子孫避難江東。後遂編貫山陰，即吾之外氏。近屬今

殿中侍御史瑒之族。長安三年，素年已九十二，視聽不衰。猶居永欣寺永禪師之故房，親向吾

說。聊以退食之暇，略疏其始末。於時歲在甲寅季春之月上巳日撰此記。主上每暇

隙留神藝術，跡逾筆聖，偏重《蘭亭》。僕開元十年四月二十七日任筠一作均州刺史，

蒙恩許拜掃，至都承訪所得委曲，一云至都城，訪所委曲。緣病不獲詣闕，遣男昭成皇太

后挽郎吏部常選騎都尉永寫本進。其日捧日曜門，宣敕内出絹三十疋賜永。於是負

恩荷澤，手舞足蹈，捧戴周全，光駭閭里。僕跼天聞命，伏枕懷欣。殊私忽臨，沉疴頓

減。輒題卷末，以示後代。朝議郎行職方員外郎上柱國何延之記。彦遠家有馮承素《蘭

亭》。元和十三年詔取書畫入内。今有馮承素《樂毅論》在，并有太宗手帖其後。

黄伯思《東觀餘論》云：閲《法書要録》，見其文繁瑣，戲爲删潤。伯思删本今

不復見，從《太平廣記》稍加去取。仍不欲棄其舊，各就箋其下，庶兩存之。世

昌書。

王右軍《蘭亭序》，梁亂出外。陳天嘉中爲僧所得，至大建中獻於宣帝。隋平陳

日，或以獻晋王，王不之寶。後智果從帝借搨，及登極，竟不從索。果師死後，弟子僧

言得之。太宗爲秦王日，見搨本驚喜，乃貴價市大王書《蘭亭》，終不至也。乃遣問

辩才師，歐陽詢就越州求得之，以武德四年入秦府。貞觀十年，乃搨十本以賜近臣。

太宗崩，中書令褚遂良奏：「《蘭亭》乃先帝所重，本不可留。」遂秘於昭陵。劉餗《傳

記》。

太宗貞觀中搜訪王右軍真跡，出御府金帛爲購賞，由是人間古本，紛然畢進。其草跡又令褚河南真書小字帖紙影之。其古本亦有是梁、隋官本者。梁則滿騫、徐僧權、沈熾文、朱异，隋則江總、姚察等署記其後。《蘭亭》一本，相傳云將入昭陵玄宮。長安、神龍之際，太平、安樂公主奏借出外搨寫，《樂毅論》因此遂失所在。 韋述《集賢記》。

褚遂良撰《晉右軍王羲之書目》，内行書五十八卷，共二百六十帖，以《蘭亭叙》爲第一。後跋云：「正書行書，自貞觀八年，河南公褚遂良於禁中西堂臨寫之際録出。」 此之標目蓋其類也。 唐張彥遠《法書要録》。

唐初有史曰《實録》。

何延之《蘭亭記》云：王逸少永和九年，蘭亭脩禊被褉之禮。揮毫製序，興樂而書，凡二十八行，三百二十四字，字有重者皆構[四]别體，就中「之」字最多。

又《尚書故事》云：唐太宗酷好法書，有大王真跡三千六百紙，率以一丈二尺爲一軸。内行書有五十八卷，褚遂良以《蘭亭》爲第一。太宗寶惜者，獨此書爲最，置於座側，朝夕觀覽。嘗一日附耳語高宗曰：「吾千秋萬歲後，與吾《蘭亭》將去也。」及奉諱之日，用玉匣貯之，藏於昭陵。 周越《法書苑》。

用蠶繭紙，鼠鬚筆，遒媚勁健，絕代更無。

武德四年，秦王俾歐陽詢詐求得之，遂入秦府。麻道嵩搨二本，一與辯才，一王

自收。嘗留肘腋間，後從褚遂良請，殉葬昭陵。《南部新書》。

《南部新書》云：《蘭亭帖》，武德四年，歐陽詢就越僧求之，始入秦王府。麻道嵩

奉教搨兩本，一送辯才，一秦王自收。嵩私搨一本。於時天下草創，秦王雖親總

戎，《蘭亭》不去肘腋。及即位後，學愈不倦。至貞觀二十三年，褚遂良請入昭陵，

天下所見但搨本耳。餘與推評門所述同。

世昌嘗於范覺民丞相家見五字不損本，奇甚。後有雪溪跋，首載此條，頗詳。麻道嵩

唐太宗購晉人書，自二王已下僅千軸，獨《蘭亭文》以玉匣葬昭陵，世無復見，餘

皆在秘府。至武后時，爲張易之兄弟所竊換，遂流落人間，多在王涯、張延賞家。涯

敗時爲軍人所劫奪，取金玉軸而棄其書。余嘗於李都尉瑋[五]處見晉人數帖，皆有小

印「涯」字，意其爲王氏物也。故《孫莘老求墨妙亭詩》有云：「蘭亭繭紙入昭陵，世

間遺跡[六]猶龍騰。」東坡全篇見後。

右軍《禊飲叙草》號稱最得意書，宋齊以來藏在秘府，士大夫間未聞稱述。豈未

經大盜兵火時，蓋有墨跡在《蘭亭》右者？及蕭氏、宇文焚蕩之餘，千不存一。永師晚出，所見妙跡唯有《蘭亭》，故爲虞、褚輩道之。所以太宗求之百方，期於必得。其後公私相盜，今竟失之。書家晚得定武本，蓋彷彿存古人筆意耳。山谷

貞觀末，太宗一日附語高宗：「吾欲就爾求一物，可乎？」高宗跼足俯伏，從之對曰：「身體髮膚，受之父母，國家天下，陛下所賜。此外更欲問臣求何物？」太宗曰：「吾千秋萬歲後，欲將《蘭亭》，如何？」高宗再拜哽噎而已。至昭陵作治，以玉匣內之玄堂。其後昭陵累經開發，《蘭亭》復出人間。元豐末，有人自兩浙與織女支機石同齎入京師。至太康縣，值裕陵奉諱，不獲上之，質錢於民間而去，今不復聞存没。王欽若云：「支機石予嘗見，其圓可方二寸，不圓，微宛，正碧，天漢左界，北斗經其上。太宗在唐，不世主也。一書之微，生以計取，死以愛求。生猶可玩適，死將何爲哉？與夫富民多藏厚葬者無以異也。」張舜民《畫墁集》。

《蘭亭》者，晉右將軍會稽內史、瑯琊王羲之逸少所書詩叙也。右軍以穆帝永和九年三月三日，與太原孫統承公、孫綽興公、廣漢王彬之道生、陳郡謝安安石、高平郗

曇重熙、太原王蘊叔仁，釋支遁道林，及其子凝之、徽之、操之等四十有一人，脩袚褉於山陰之蘭亭。酒酣，賦詩製序，用蠶繭紙、鼠鬚筆。書凡二十八行，三百二十四字，字有重者皆仿別體，而「之」字最多，至二十許字。他日更書數十本，終無及者。右軍亦自愛重，留付子孫。至七代孫智永，爲比丘，俗呼永禪師。永卒，傳其書於弟子辯才，俗姓袁，梁司空昂之玄孫。唐貞觀中，太宗銳意學二王，書帖摹搨殆盡，惟未得《蘭亭》。凡三召辯才詰之，固稱薦經喪亂，亡失不知所在。後遣監察御史蕭翼微服爲書生，以詭辯才始得之。命供奉搨書人趙模、韓道政、馮承素、諸葛貞等四人爲搨數本，以賜皇太子、諸王、近臣。貞觀二十三年，高宗奉遺詔，以《蘭亭》入昭陵，惟趙模所搨者傳於此。事見何延之《蘭亭記》。秦觀此跋乃删取何延之《記》中語。

此文自唐明皇得真跡，刻之學士院，人間不復見。朱梁篡竊，輦置汴都。耶律德光破石晋，此刻渡河。帝羓既歸，與輜重棄之殺胡林，後置之州治，遂曰定本。碧岫野人趙桱仲古跋。「明」當作「文」，恐誤也。

宣和中，詔宣定武衙校舊人間《蘭亭》石。對曰：慶曆中，宋祁帥鎮日，有學究李

姓者藏此石，死於妓家。樂營將何水清者得以獻祁。祁秘藏，不妄與人，留於公庫，因謂之定本。後河東薛珦來帥，其子紹彭別刻留郡，易之以行。今在長安帥薛嗣昌，紹彭之弟也。時內侍梁師成爲長安承受官，批旨取舊刻。嗣昌倉卒以紙三幅作一重模石，第一本墨深，第二本墨淺，第三本又加淺，世謂之「蟬翼本」，字差大，有寫法，亦不可廢。先君通籍秘殿，詳聞此說，不可不廣。近康與之云，與石俱載以北。又宋定國嘗從使金〔七〕，云在所謂中京者，因并記之。榮芑。

定武《蘭亭序》石刻，世稱善本。宣和中從仕中山，詢訪故老，以謂石晋之末，契丹自中原輦載寶貨圖書而北。至真定，德光死，漢祖起太原，永康自立而歸，與其祖母交兵於國，棄此石於中山。慶曆中，土人李學究者得之，不以視人。韓忠獻之守定武也，李生始以墨本獻公。公堅索之，生乃瘞之地中，別刻石本示公。又一紀，李生謝世，其子乃出石散摹售人，每本須錢一千，由是好事者爭取之。其後李氏子負縉，無從取償。時宋景文守定，乃以公帑金代輸之，因取石，匣藏於庫。非貴游交舊，不可得也。熙寧間薛師正出牧，其子紹彭又刻別本者留之中山，易古刻攜歸長安。大

觀中，詔取其石置宣和殿，人[八]間不復見矣。養浩書室書。

右何蓮子楚所著《春渚紀聞》，其真稿見存汪氏家。余近以其所傳，因考康與之跋續氏所藏及沈虞卿題游氏本，皆采《紀聞》中語。獨此跋爲詳，但其文互有去取，姑從而竄定云。世昌書。

李文和遵勉，其家書畫最富。有懷仁真跡《集右軍聖教序》《貞觀蘭亭詩叙》《山陰帖》《樂毅論》，皆冠世之寶。《李氏遺事》

支仲元，鳳翔人，工畫人物，有《老子誡徐甲》《蕭翼賺蘭亭》《商山四皓》等圖傳於世。

右圖寫人物一軸，凡五輩，唐右丞相閻立本筆。一書生狀者，唐太宗朝西臺御史蕭翼也。一老僧狀者，智永嫡孫會稽比丘辯才也。太宗雅好法書，聞辯才寶藏其祖智永所蓄右將軍王羲之《蘭亭脩禊叙》真跡，遣蕭翼出使求之。翼至會稽，不與州郡通，變姓名，易士服，徑詣辯才。朝暮還往，情意習洽。一日，因論右軍筆跡，悉以所攜御府諸帖示辯才，相與反復折難真僞優劣，以激發之。辯才乃云：「老僧有永禪師

所寶右軍《蘭亭》真跡，非此可擬。藏之梁間，不使人知。與君相好，因以相示。」翼

既見之，即出太宗詔札，以字軸置懷袖。閻立本所圖，蓋狀此一段事跡。書生意氣揚

揚，有自得之色。老僧口張不呿，有失志之態。執事二人，其噓氣止沸者，其狀如生。

非善寫貌，馳譽丹青者，不能辦此。上有三印，其一「內合同印」，其一大章漫滅難

辨，皆印以朱；其二「集賢院圖書印」，印以墨。朱久則渝，以故唐人間以墨印，如王

涯小章、李德裕贊皇印以墨。此圖江南庫所藏，簪頂古玉軸猶是故物。太宗皇帝初定

江南，以兵部外郎楊克讓[九]知昇州。時江南內府物封識如故，克讓不敢啟封，具以聞，

太宗悉以賜之。此圖居第一品。克讓蔡人，寶此物，傳五世以歸其子婿周氏。傳再世，

其孫穀藏之甚秘，梁師成請以禮部度牒易之，不與。後經擾攘，穀將遠適，以與其同郡

人謝伋。伋至建康，爲郡守趙明誠所借，因不歸。紹興元年七月望，有攜此軸貨於錢塘

者，郡人吳說得之。後見謝伋，言舊有大牙籤，後主親題刻其上云：「上品畫蕭翼。」籤

今不存。此畫宜歸御府，而久落人間，疑非所當寶有者。　說記。　吳傅朋跋圖後。

　　呂文靖家有《蕭翼說蘭亭故事》橫卷，青錦褾飾，碾玉軸頭，江南舊物。　郭若虛《圖

畫見聞志》。

蔡絛爲孫氏本立傳，該述備矣。然自唐以上，互見於諸跋中者，兹不重出，姑刪取國初著說者具載之云。僞吳時，遣内客省使高弼聘於蜀，弼因獻孟氏世子以石本《蘭亭序》，此本後亦不復見。世所流玩，每各不同。一本患肥，肥則神癡，乃褚庭誨所臨。一本患瘦，瘦則韻弱，乃洛陽鄽地所得。其餘數本，是又在二本之外，而愈粗矣。今天下其可取者，以吾所聞，獨有三焉：其一褚河南所臨，在蘇才翁家，先入尚方，字勢亦與石不諧。其二硬黄本，乃諸葛所臨，在鄧右轄洵仁家，然藏之秘閣，迄不得一見。或謂亦患肥，蓋古之人臨書，咸自存其體，多不徇其步武爲尚故也。其三則定武本者，乃江左所傳晉會稽石也。自晉至錢氏末，天下既大一統，而定武在富民之家，好事者厚以金幣，從會稽取之而藏於家。未知在熙陵時歟，在定陵時歟？世罔得其始末。及後户絶，貲没縣官，人始見之，因置諸定帥之便坐壁間。熙寧中，孫次公侍郎帥定，有旨納其石禁中，則又刻石而還之壁。元豐後，薛尚書向來定，遂取其石以歸。世但謂石歸薛氏，然不知雅非古矣。大觀初，裕陵方向文博雅，詔索諸尚方石，世但謂石歸薛氏，然不知雅非古矣。大觀初，裕陵方向文博雅，詔索諸尚方

則無有。或謂此石亦殉裕陵，乃更取薛氏石入御府，今薛氏石又不知在亡。世猶有墨本，且傳焉。況兵火之厄，則雖墨本當亦無幾。噫！可傷也已。吾居夷者久，將恐懼之不暇，蓋於此夢想所不及。紹興丁巳冬閏月，忽得定武古石墨本於青社人宋氏子槃。蓋傳於其父博田令端夫，端夫得之於汝陽鍾離閎，閎授之於孫氏子中甫，中甫者次公侍郎之子也。其書傳授次第甚明。因感歎之餘，且懼後生不克知其源派也，乃爲之傳而并藏之。

按劉餗《傳記》與何延年之不同：何謂王氏子孫傳掌至七代孫智永，永付弟子辯才。劉謂梁亂出在外，陳天嘉中爲永所得，太建中獻之。隋平陳，或以獻晋王，王即煬帝。帝不知寶，僧智果借摺，因不還。果死，弟子辯才得之。何謂太宗使蕭翼詭取，劉謂太宗見摺書驚喜，使歐陽詢求得之。據何説，太宗得《蘭亭》在即位後，劉謂以武德二年入秦王府。何謂太宗末年從高宗乞《蘭亭》從葬，劉謂高宗從褚遂良之請。何謂辯才之師智永，如劉所言即智果矣。前輩謂行間「僧」字爲徐僧權書縫；吳傅朋家古石本「僧」字上又有一「察」字，當是姚察，如此則劉説似可信。然考梁武收右軍帖二百七

十餘軸，當時惟言《黃庭》《樂毅》《告誓》，何爲不及《蘭亭》？此真跡之異同也。姜夔。

《集古系時録》第三卷內云：《蘭亭脩禊序》，王右軍書，有五本，薛家本爲真，定武本次之，長安本又次之。餘二本不載。

《右軍祠堂碑》有云：公之生也，踐得二之機，膺五百之慶。骨鯁清貴，鑑裁端凝，夷簡淡雅，魁梧頹放，性敖如也。深爲伯父大將軍敦、丞相導之所器重。學總墳索，藝苞流略，書窮八體，才贍五能。至若垂露崩雲，芝英薤葉，鸞迴鵲顧之巧，虎踞龍騰之勢，信可挺拔終古，輝映來今者乎！我太宗萬機之暇，宏覽典墳，得之右軍，欣然師範，親製贊論，有曰「詳察古今，研精篆素，盡善盡美，其惟王右軍乎！心慕[一〇]手追，此人而已。斯乃萬世之榮觀也。又云：既而金行不競，小人道長。興言慷慨，峻誓墳塋。隨時卷舒，關國隆替。窮游[一一]名山，遍歷滄海。捐龜組，褫龍章[一二]，煉金膏，屑瓊蕊，濬曲水，茂蘭亭。於是謝安、孫綽、李充、許詢、支遁、許邁之儔，若非抗[一三]首謝時，即是文章冠代，何嘗不攀勝慕德，夕處朝游。公自爲之序，以申其志也。唐王師乾[一四]。

兒時從祖秘監君官定武，見《蘭亭》古刻，在州治東園射圃之東葵亭西壁，刻治甚妙。第五行「帶」字、「右」字，第八行「天」字，筆畫已闕壞。石青色。大觀己丑，下第京師，頗無聊賴，適王彥昭侍郎出帥定武，相與攜持而去。復求此石，與舊所見無異，移置書室中，護持甚謹。但白石非青石，而葵亭迷所在矣。此本出豢龍董氏，云淳化間其祖君官定武時模打，非特三字俱無恙，而筆意具在。如「以爲」字、「俯仰」字、「取諸」字，毫忽轉摺，皆他本所無。十襲緘封，凡三百本。又出其官定武間告身以表之，而一本取錢二萬[五]。余驚而愛之，於三百本中拔取其尤，得三本，皆錦褾而玉軸之，庶幾乎發揮之矣。東平畢少董，紹興甲午正月丙午。

校勘記

〔一〕「蕭」，原作「蘭」，今據《津逮秘書》本《法書要録·唐何延之蘭亭記》改。

〔二〕「子」字，《津逮秘書》本《法書要録·唐何延之蘭亭記》無。

〔三〕「莊」，原作「第」，今據《津逮秘書》本《法書要録·唐何延之蘭亭記》改。

〔四〕「構」，原作「訪」，今據文津閣本改。

〔五〕「瑋」，原作「瑋」，今據四庫本《六藝之一錄》引改。

〔六〕「間遺跡」，原作「無復見」，今據四庫本《六藝之一錄》引改。

〔七〕「金」，萬曆本作「虞」，文淵閣本空，文津閣本作「敵」。

〔八〕「人」，原作「中」，今據《十萬卷樓叢書》本《寶刻叢編》卷六改。

〔九〕「讓」字原缺，「克」字下原有小字注云「下一字犯濮安懿王諱」，案《宋史·濮安懿王傳》，濮安懿王名趙允讓，今據《宋史·楊克讓傳》補。下「克讓」底本均作「克」，徑補「讓」字，不再出校。後此類避諱缺字徑補，不再出校。

〔一〇〕「慕」，原作「摹」，今據《全唐文》卷三九七《王右軍祠堂碑》改。

〔一一〕「游」，原作「述」，今據《全唐文》卷三九七《王右軍祠堂碑》改。

〔一二〕「章」，原作「車」，今據《全唐文》卷三九七《王右軍祠堂碑》改。

〔一三〕「抗」，原作小字注云「闕一字」，今據《全唐文》卷三九七《王右軍祠堂碑》改。

〔一四〕「乾」，原作「範」，誤，今改。

〔一五〕「萬」，原作「百」，今據四庫本改。

桑世昌集

永字八法未有《蘭亭》，此法已具，秘於傳授者不一。今《蘭亭》首備此法，但側微變，要亦有自云。

努 啄 磔 側 趯 勒 策 掠

側勢一

《法書苑》曰：側不可平，其筆當側筆就左爲之。

口訣云：先左揭其腕，次輕蹲其鋒，取勢緊則乘機頓挫，借勢出之。疾則失中，過又成俗。

李陽冰《筆訣》曰：側者，側下其筆，使墨精暗墜，徐乃反揭，則稜利矣。此「永」字頭一點是也。

《臨池要訣》曰：「永」字當側筆就左爲之。先左揭其腕，次輕蹲其鋒。不嶮則體勢鈍，鈍則芒角隱而神格滅。

《禁經》曰：點如利鑽鏤金。

右軍曰：作點之法，皆須落如大石當衢。

勒勢二

用筆，形勢自彰矣。

《筆訣》曰：勒者，即是「永」字第二筆橫畫之法。築鋒而策，仰筆而後收。準此須側鋒，顧右潛趯，輕挫其揭。

努勢三

口訣曰：凡傍卷微曲蹙筆，累走而進之。直則眾勢失力，滯則神氣怯散。夫努

《筆訣》曰：努者，即是「永」字第三筆爲努筆之法。豎筆而徐行，近左引勢。一

本無「近左引勢」四字。勢不欲直，直則無力矣。《臨池》云：不宜直書，直則無力。立勢左偃而下，狀若致刀折骨，徐行適左而引勢，或不用之，宜不作趯。

蔡氏口傳曰：頓筆先縮鋒驟努，今頓下衄之，其垂露懸針即衄之餘勢也。

趯勢四

口訣曰：傍鋒輕揭，借勢之不勁，筆不挫則意不深。趯與挑一也，鋒貴於澀出，適期於倒收。所謂欲挑一也。鋒貴於澀出，適期於倒收，所謂欲挑而還置也。

《筆訣》曰：即是努筆下殺，筆趯起是也。法須挫衄一云其法早回轉筆出鋒，佇思消息之，則神一作先踪不墜矣。

策勢五

口訣曰：仰筆潛鋒，以鱗勒之法，揭腕趯一作趯勢於右，潛鋒之要在盡勢暗捷歸於右也。夫策筆，仰鋒竪趯，微勁借勢，峻顧於掠也。

《筆訣》曰：策者，即「永」字[一]第五筆。其法始築筆而仰策，徐轉筆而成形，依形以獲妙，則迴爾而超群也。

掠勢六

口訣曰：撇過謂之掠。借於策勢以輕駐鋒，右揭其腕，加以迅出，勢旋於左。法在澀而勁，意欲暢而婉。遲留則傷於緩滯。「庶」「疾」之旁、「永」「木」左出皆是也，夫側鋒左出謂之掠。

《筆訣》曰：掠者，即「永」字第六筆[二]，從策筆下左出而鋒利，下不墜則自然佳。

《臨池訣》曰：右揭其腕，借勢於策，欲輕駐其鋒，微曲其勢。意須暢而不欲凝滯，不掠則不美麗也。

啄勢七

口訣曰：左向之勢，須盡爲啄。按筆蹲鋒，潛麗於右。借勢收鋒，迅直旋右，須

精崄。䰶出，去其緩滯。「白」「鳥」字頭斜皆是也。夫筆鋒及紙爲啄，在潛勁而啄之。

《筆訣》曰：啄者，即是「永」字第七筆。其法則側筆而速進，勁硬若鐵石而不墜，於斯爲妙矣。

磔勢八

口訣云：右送之波皆名磔。右揭其腕，逐勢緊趯。傍筆迅磔，盡勢輕揭，潛以暗收，在勁迅得之。夫磔法，筆鋒須趯，勢欲崄而澀，得勢而輕揭，暗收存勢，候其勢盡磔之。

《筆訣》曰：磔者，即是「永」字第八筆。其法始入筆緊築而微仰，便下徐行，勢足以磔開其筆，或藏鋒出鋒由心，重鋒緩則其質肥，宜以崄澀而遒勁徐行，勢足而後磔之。藏鋒出鋒豈固必也。《翰林密論》平磔法。

太宗挺生五代文物已盡之間，天縱好古之性，真造八法，草書無對，飛白入神。一時公卿以上之所好，遂悉學鍾、王。米芾《書史》

高宗《翰墨志》曰：書法必先學正書，以八法皆備，不相附麗。至側字亦可正讀，不踰本體，隸之餘風矣。

《翰林禁經》曰：八法起於隸字之始。自崔、張、鍾、王傳授所用，該於萬字。墨道之最，不可不明也。隋僧智永發其旨趣，授於虞秘監世南，自茲傳授，彰厥存焉。

李陽冰曰：昔逸少工書，遂歷多載，十五年中偏攻永字，以其八法之勢能通一切字也。

又《筆訣》云：八法是翰墨之良規，習書之源[三]流，無或輒廢。《法書苑》

蔡氏傳授凡十二訣，永字第五。側勒努趯，策掠啄磔，先賢口授，不形紙墨。張旭惟傳授永字[四]，自後弘一切字法無不該矣。

《密論書訣》曰：寸不過分，撇不愈策。鈎肩足歛，卷首足開[五]。東含西湧，左短右脩。宜頭開展，罨口張機。逸少永字，學者易窺。

黃伯思論書曰：昔人運筆，側掠努趯，皆有成規。造微洞妙，則出沒飛動，神會

蘭亭考

五六

意得。然所謂成規者，初未嘗失。今世人作一波畫，尚未知厝[六]筆處，徒規規強效古人；縱成，若印刻字耳。

唐自歐、虞後，能備八法者獨徐會稽與顏太師耳。然會稽多肉，太師多骨，而此書尤姿媚可愛。時人狀其書，以爲怒猊抉石、渴驥奔泉，余以爲非是。此山谷題徐浩碑後。書季海題經後則又曰：往時觀怒猊抉石、渴驥奔泉之論，茫然不知是何等語，老年乃於季海書中見之。 山谷

傳　授

《蔡文姬傳》云：八法，蔡邕授於神人，而傳崔瑗及女文姬。文姬傳鍾繇，繇傳衛夫人，夫人傳王羲之，羲之傳獻之，獻之傳外生羊欣，欣傳王僧虔，僧虔傳蕭子雲，子雲傳僧智永，智永傳虞世南，世南授歐陽詢，歐陽詢授陸柬之，柬之授姪彥遠，彥遠授張旭，旭授李陽冰，陽冰授徐浩、顏真卿、鄔彤、韋玩、崔邈等，凡二十三人。

校勘記

〔一〕「字」字原缺，今據前後文體例補。

〔二〕「筆」字原缺，今據四庫本《六藝之一録》引補。

〔三〕「源」字原缺，今據四庫本補。

〔四〕「字」字原缺，今據四庫本補。

〔五〕「鈎肩足歛卷首足開」，四庫本《六藝之一録》引作「鈎肩歛卷手足開合」。

〔六〕「厤」，原作「歷」，今據嘉定本《東觀餘論》改。

蘭亭考卷五

臨　摹

唐太宗於右軍書獨留睿賞。貞觀初，下詔求詢殆盡。《蘭亭》《樂毅》尤所寶重，令湯普徹等搨賜梁公房玄齡已下八人。普徹竊出，在外傳之。及晏駕，入玄宮。《蘭亭》搨本，人間往往有之，多非好跡。天禧中，相國僧元靄曾進唐勒石本一卷，卷尾文皇署「敕」字，傍勒「僧權」二字。體法既臻，鐫刻尤工。元靄工寫貌，善狀人情態。至於煎調染寫，亦出天性，時莫有繼者。今太祖、太宗御容即其筆也。

參政蘇易簡家摹本《蘭亭》，墨彩鮮濃，紙色微紫，蓋名手傳搨也。隋智永亦臨寫刻石，間以章草。雖功用不倫，粗彷彿其勢，本亦稀絕。

唐陸柬之臨寫《蘭亭》五詩，後有二行云：「吾所瞰日去，不復解此意。想足下明

必顧之。遲遲。羲之頓首。」「司議《蘭亭》」此帖尤麗，結裹圓轉，趣媚不窮。復題

『司議蘭亭帖一行』。後有跋云：『天復二年九月三日，盧家阿姑遺。其月念九日夜

記。年十五。』」

《唐陸元方傳》：伯父柬之善書，官太子司議郎，太宗時人，所謂歐、虞、褚、陸者。

昨日觀《蘭亭詩》，固知是柬之書，已嘗言之矣。後題司議，益不疑也。此世無有，請

寶之。敏求上。

文玉家藏此帖，云陸柬之書，次道能筆法，僕信然。如帖尾羲之字，恐是一手臨

書耳。仲冬九日雪中過文玉，陳繹和叔題。

郇國公觀，元豐七年二月初七日尚書省題。

觀《蘭亭》五言，江左風流，蕭然在目，筆跡古雅，亦近二王。然少雜奇嶮，豈陸

君所摹耶？博陵用吉得之盧家阿姑，非大姓故家，莫能有此也。元豐八年二月十二

日，眉陽蘇軾書。 是年十一月十八日，轍過泗州嘗觀。

陸柬之特工臨寫。 今校理錢延年有柬之書《蘭亭》，用綠麻紙，押尾署「陸司議

書」。雖外露毛骨，而雅有風氣。東之，吳郡人，官至太子司議郎，虞世南之甥。張懷瓘云：少師世南，臨寫所合，亦猶張翼換義之之表奏，蔡邕爲平子之後身。

魏正始中，務談玄勝。及晉渡江，尤宗佛理。故郭景[一]純始合道家之言而韻之，孫興公，許玄度轉相祖尚，又加以三世之辭，而《詩》《騷》之體盡矣。今山陰脩禊，諸賢詩體正爾，然皆寄尚蕭遠，軼跡塵外，使人懷想深[二]。頃[三]見晉人一帖云：

「三月詩文既佳，興趣高，覽之增諸懷，年少作各有心。」正謂此詩也。是時與集者四十有一人，今存者二十有六而已。此卷雖唐人書，故自不凡，亦可珍録。政和元年十一月戊寅，觀於右軍樾堂。黃伯思跋唐人書《蘭亭詩》後。

劉秦妹善臨《蘭亭》及《安西帖》，奪真，亦唐翰林書人。并《法書苑》。

《蘭亭》《樂毅》《東方先生》三帖，皆妙絕。雖摹寫屢傳，猶有昔人用筆意，比之《遺教經》則有間矣。東坡跋官本法帖。

蠟本雙鈎之法，世皆不傳，惟唐翰林院所摹帖中用之。此《蘭亭》蓋當時搨賜侍臣者。卷首尾三印，曰「賜書」「翰林院文字」「延資庫之印」。又有一時官吏署銜名。

其詳審如此，決不失真矣。嘉祐元年正月望，莆田蔡襄題。唐搨賜本。

《曲水序》，世謂之《蘭亭》。嘗觀搨本，秘閣一本，蘇才翁、周越一本，此外無繼者。晚於王公和處得石本，絕有意思。先臨一本，爲馮當世持去。吾眼目益昏，不可多得也。嘉祐癸卯五月二十八日，臨本與諫奴。題搨本。

按此本前有書縫人名三，异、句章令滿騫、僧。後有批云：乾符元年三月，延資庫使內侍省都知臣裴縉承詔出晉王羲之《蘭亭》《宣示》，仍模蠟本，以賜在讌人各一紙。翰林待詔王咠言、點檢入內內侍省茶藥待詔臣鄧元、批上局官檢校金紫光禄大夫兼右散騎常侍兼管勾文字臣爰源宣、行翰林待詔管勾延資書畫曬眼標匠官賜緋魚袋臣朝議郎試監察御史檢校吏部郎中翰林書詔臣元欽等上。自「乾符」至「各一紙」，行草，與都待詔各衙字畫大小一同，當是其筆也。但此本雖有骨力，而殊失體製，豈一時丞於分賜？然亦不應如許疏也。昔周越謂搨本人間往往有之，多非好跡，蓋此類也。

右軍自言見秦篆及漢石經正書，書乃大進。故知局促轅下者，不知輪扁斫輪，有不傳之妙。王氏以來，惟顏魯公、楊少師得《蘭亭》用筆意。山谷題范氏摹本。

王右軍《禊事詩序》爲古今行、正之祖，當時逸少自珍此書，故作或肥或瘦不同，要其書法異爾。今之書，或喜肥疾瘦，殆不知而作也。予近於今之李翹叟家得硬黃臨《文賦》一卷，筆意清潤，是歐、虞、褚、陸輩臨右軍書。使善工者入石，可與《蘭亭》并行，但世人未深知爾。建中靖國元年四月庚申荊江亭書，是日江水漲數尺。山谷跋

周紹遂本。

《蘭亭叙草》，右軍平生得意書也。反復觀之，略無一字一筆不可人意。模寫或失之肥瘦，亦自成妍。要各存之，以心會其妙處爾。并山谷。

蘇耆家《蘭亭》三本。一是參政蘇易簡題贊。贊見後門。第二本在蘇舜元房，上有易簡子耆天聖歲跋，范文正、王堯臣參政跋云：才翁東齋書，嘗盡鑑焉。余與蘇治[四]，才翁子友善，以王維雪[五]景六幅、李王[六]翎毛一軸、徐熙梨花大折枝易得，毫髮備盡。此定是馮承素、湯普徹、韓道政、趙模、諸葛貞之流搨賜王公者。碾花真玉軸，紫錦裝背，在蘇氏舜元房，題爲褚遂良摹。余跋曰：「《樂毅論》正書第一，此乃行書第一也。觀其改誤字，多率意爲之，咸有褚體，餘皆盡妙。此書下真跡一等，非知

書者未易道〔七〕也。」贊見後。　第三本唐粉蠟紙摹，在舜欽房。第二本所論數字，精妙

處此本咸不及，然固在第一本上也。其族人沂〔八〕摹是第二，毫髮不差，世當有十餘

本。一絹本在蔣長源處；一紙本在其子之文處，是舜欽本。一〔九〕本在滕中處，是歸

余家本。

本朝參知政事蘇太簡所藏，丙寅歲得於集賢國老孫秘閣子美子志東。志東好

事，與予家通書畫，上著「邠公之後」「蘇氏」字印。太簡被太宗遇，使第諸國簿收書

畫爲三等，賜予甚多。公卿之家，無出其右，此其尤著名者。紹聖中重裝，翰林蔡元

長既跋，印以今「翰林」印。副車王晉卿剪下元長所跋，著他書軸，乃見還，其上故印

存焉。元符之元，漣漪瑞墨堂題。

泗州南山杜氏，父爲尚書郎，家世杜陵人。收唐刻板本《蘭亭》，與吾家所收不

差，有鋒勢，筆活。余得之，以其本刻板面，視定本及近世妄刻之本異也。此書不亡

於後世者賴此本。遇好事者求，即與一本，再不可得也，世謂之「三米《蘭亭》」。

盱眙南山杜寶臣，字器之，父爲令，祖皆爲郎。家世傳此唐刻本《蘭亭》。余與

二子五日模視，善工十日刻，世謂「三米《蘭亭》」，出於此也。杜欲百本，而以此見歸，乃好事欲廣其真爾。壬午五月，西山寶晉齋手裝。是歲既得上皇山洞天一品石[一○]。甘露降林木竹石歲也。

汪氏所藏「三米」本有跋云：「泗南山杜器之祖收唐刻本《蘭亭叙》，與家藏蘇太簡中令所收貞觀模賜王公本一同。建中靖國元年，淮山樓以杜本刻以貽，有識。米芾。」「《樂毅論》正書第一，此固行書第一。定本懷仁模思差拙。此本轉摺精彩，殆王承規模也。米尹仁書。」「此書在世八百年，定本傳世四百年而亡。後世之傳，實在此本。米尹知記。」二「尹」後改作「友」。

程師孟語余，四十千置得古摹《蘭亭》一本，白玉軸。欲出示，竟不曾取。今在子宏處，王安上曾見之。

王文惠孫居高郵，收遂良黃絹上臨《蘭亭》，許以五十千質之。余方襄大事，爲沈存中借去，拊髀驚曰：「書不復歸矣！」遂過沈問焉。沈曰：「且勿驚，得之，當易公王維雪圖。」因不復言。

數日，王君攜褚書見過，大歎[一一]曰：「沈使其婿以二十星

資其行,亦不復取。」

泗南山杜寶臣,字器之,祖兩世爲郎,父爲令。家傳唐模印本,與購於蘇太簡家貞觀名手雙鈎本微有出入。吾行年六十,閱書一世,未之見也。父子三人,逐字模於第一軒,命工二十日刻成,世謂「三米《蘭亭》」,此其祖也。丹陽郡甘露降吾家西山書院梧桐之歲,崇寧壬午五月十七日,寶晉齋致爽手製,襄陽米芾元章秘玩。御府帖。

唐中書令河南公褚遂良字登善臨晉右將軍王義之《蘭亭宴集序》。黃素兩幅,至「欣」字合縫,用証摹本「僧」字,果徐僧權書縫也。雖臨王書,全是褚法。其狀若岩岩奇峰之峻,英英穠秀之華。翾翾自得,如飛舉之仙;爽爽孤騫,類逸群之鶴。蕙若〔二〕振和風之麗一作靡,霧露擢秋幹之鮮。蕭蕭慶雲之映霄,矯矯龍章之動彩。九奏萬舞,鵷鷺充庭。鏘玉鳴瑒,窈窕合度,宜其拜章帝所,留賞群玉也。至於「永和」字全,呈其雅韻;「九」「觴」字備,著於真標。「浪」字無異於書名,「由」字蓋彰其楷則。若夫臨仿莫推於魏、薛,賞別不聞於歐、虞。信百代之秀規,一時之清鑑也。本朝承相王文惠公故物,辛未歲見於晁美叔齋舫,云借自公孫。辛巳歲購於公孫曠,四

月念二日寶晋齋舫手裝。　詳見審定門。

遂良摹本，逸少神寓之跡也。唐文皇帝甘心學之，贊曰：「烟飛霧結，狀欲斷而還連；鳳翥龍盤，勢如邪而反直。」頗爲能狀之。此永和九年書也。十二年爲山陰道士寫《黃庭經》，又作意移入楷法，故於點曳裁成之妙，亦爲正書之冠。唐之學者，心慕手追，輔成已能，流而爲歐、虞、褚、薛。故後人但見定武石刻爲工，今遇此本方真，元乃褚河南親摹以傳，頓覺定本尚類唐臨，去此絕遠。何則？柔閒蕭散，而神韻獨高，華巧天就，如運斤成風，而中桑林之舞，乃知妙絕千古者，不在點畫畦畛間，而風流天韻，非力學所可到。捨此本，疇能見之？紹聖丙子李公麟伯時書。

貞觀中得《蘭亭》，上命供奉搨書人趙模、韓道政、馮承素、諸葛貞等各搨數本，分賜皇太子、諸王、近臣。而一時能書，如歐、虞、褚、陸輩人皆臨搨相尚，故《蘭亭》刻石流傳最多。嘗有類今所傳者參訂，獨定州本爲佳，似是鐫以當時所臨本模勒。其位置近類歐陽詢，疑詢筆也。此石已爲薛向取去，見在向家，而定州石刻又從而傳模者，然亦不能辨真贋。若諦觀錙銖，則較然相遠矣。此乃向家本也。　姑溪李之儀跋

薛氏本。

唐粉蠟紙雙鈎模《蘭亭燕集叙》本在蘇激[一三]處，精神筆力，毫髮畢備，下真跡一等。此幾馮承素輩搨賜大臣者，舜欽父集賢校理者購於蜀僧元靄。芾與激[一四]友善，每過從必一出，遂親爲背飾。又《蘭亭》模本，正議大夫章[一五]惇跋。蘇激[一六]云：「此與吾家所收同。」《寶章待訪集》。

唐太宗得《蘭亭》，命馮承素、諸葛貞之流雙鈎模賜左右大臣。昨見一本於蘇國老家，後有「褚遂良檢校」字。世傳石刻，諸好事家極多，悉以定本爲冠，此蓋是也。友仁書。

右跋有四。一云：「太宗所賜韓王搨本《蘭亭褉叙》。當時詔搨書人趙模、韓道政等各搨數本，皆有少異，至有筆法全不類者。唯其間一本無異真跡，乃敕侍臣所臨，擇諸王之賢者賜之，其珍秘如此。觀此筆力遒勁，非搨書人可到。以韓王之文藝超絕，出一時名流之右，圖書珍玩，甲於天下。若非褚、魏、陶、虞所書，亦必不賜予之

一本墨跡後題「賜元嘉」。异。僧權。開皇十八年三月二十日。

也。真跡人間不復見，此爲最善本，謹當十襲藏之耳。開元丁巳，朝議郎守秘書監兼校定四部圖書臣崔液恭題。」其二云：「善法書者，各得右軍之一體。若虞世南得其美韻而失其俊邁，歐陽詢得其力而失其溫秀，褚遂良得其意而失於變化，薛稷得其清而失於犀拘，顏真卿得其筋而失於粗魯，柳公權得其骨而失於生獷，徐浩得其肉而失於俗，李邕得其氣而失於體格，張旭得其法而失於狂，獨獻之俱得之而失於驚急，無蘊藉態度。此歷代寶之爲訓，所以復高千古。柔兆執徐，暮春之初，清輝西閣，因觀《脩禊叙》，爲張洎評此。」其三云：「江南後主書，故吏鉉識。」其四云：「右唐文皇賜本《蘭亭》。先光禄秘藏，於今逾百歲矣。本得之於薛氏書府，紹興庚申七夕重加裝裱。潁川史應物純夫題。」已上係四明李元洎少裝所藏墨跡《蘭亭》衆跋。

唐文皇賜韓王，有崔潤甫之題爲可考。若李重光撥鐙書，斷然無能效之者，爲真筆何疑？朱、徐開皇之記，則已見少裝之辨。開元、貞觀未遠，潤甫又職校定四部圖書，以爲最善本。辯才之本，既殉昭陵，今世以定武本爲第一。又出歐陽率更所臨石本，自應在墨跡之下。則知此本信爲冠絕，蓋希代之寶也。然考之新舊唐史，崔湜弟

液、滌及從兄沔，并有文翰，居清要。液至殿中侍御史，液弟滌，明皇用爲秘書監，出

入禁中，後賜名澄。如此，則液爲湜之親弟，而爲秘書監者，滌也。又《宰相世系表》：

博陵安平崔氏仁師，相太宗、高宗。次子擢之子液，吏部員外郎；第四子挹之子湜，

相中宗；湜之弟滌，秘書監。如此則液爲湜之從弟，又不爲秘書監。《傳》之與

《表》，已自不同，而液之親筆乃爾，以是知作史與考古之難也。因并述之，仍賦長句

以副少裴好古之意。 樓鑰跋李氏所藏墨跡。

李少裴於四跋之後各引，前輩已訂正，參爲之説者，不復重出。若自天監中朱

异、徐僧權署名其上，又有開皇之號，以爲梁、隋以來歷代所寶，藏在秘府。以「賜

元嘉」三字爲文皇親筆。崔秘監別用白綾小幅書其所跋。後主與張洎評書於清輝

閣，觀《脩禊叙》，用撥鐙法。徐鉉被命，得以故吏識名於其後，且引《金坡遺事》，

謂翰苑所藏江南圖畫五十軸，至景德中止存《雨村牧牛圖》等三軸。此軸當於是

時散落人間，故史應物謂其家藏已百餘歲。初蓋得於薛氏，自是一傳而歸奉使高

公直閣家六十餘載，再傳而歸一權貴之室，三傳而歸少裴，凡此皆所當紀。若崔秘

七〇

蘭亭考

液、滌及從兄沔，并有文翰，居清要。液至殿中侍御史，液弟滌，明皇用爲秘書監，出入禁中，後賜名澄。如此，則液爲湜之親弟，而爲秘書監者，滌也。又《宰相世系表》：博陵安平崔氏仁師，相太宗、高宗。次子擢之子液，吏部員外郎；第四子挹之子湜，相中宗；湜之弟滌，秘書監。如此則液爲湜之從弟，又不爲秘書監。《傳》之與《表》，已自不同，而液之親筆乃爾，以是知作史與考古之難也。因并述之，仍賦長句以副少裴好古之意。　樓鑰跋李氏所藏墨跡。

李少裴於四跋之後各引，前輩已訂正，參爲之説者，不復重出。若自天監中朱异、徐僧權署名其上，又有開皇之號，以爲梁、隋以來歷代所寶，藏在秘府。以「賜元嘉」三字爲文皇親筆。崔秘監別用白綾小幅書其所跋。後主與張洎評書於清輝閣，觀《脩禊叙》，用撥鐙法。徐鉉被命，得以故吏識名於其後，且引《金坡遺事》，謂翰苑所藏江南圖畫五十軸，至景德中止存《雨村牧牛圖》等三軸。此軸當於是時散落人間，故史應物謂其家藏已百餘歲。初蓋得於薛氏，自是一傳而歸奉使高公直閣家六十餘載，再傳而歸一權貴之室，三傳而歸少裴，凡此皆所當紀。若崔秘

監出處，史氏失於考究，則已見攻媿樓公之跋。世昌書。

臨川寓居勾幼安之父，酷好石刻。嘗模一本，云寶應寺乃顏魯公故宅，殿後有謝靈運翻經臺，臺頹毀，於基土中得《蘭亭》石刻一段，勾公得而寶藏之。魯公臨摹，蓋有自矣。《樵隱夜話》

司業汪氏所藏唐人臨本有四，其一絹素本。蘇太簡璠字韻詩真跡，繫銜其後云：「翰林學士承旨中書舍人蘇某於玉堂北軒題。」繼而跋者，皆一時聞人：京兆章惇觀；洛陽富弼觀；嘉祐丁酉仲夏晦日，正甫過訪東齋，因得請觀；丹陽邵亢興宗題；范純禮彝叟觀；持國、玉汝至和元年七月十一日賜書閣下同觀。

近有以唐人臨寫一軸相高下，如魯衛也，公擇書。李尚書也。

蘇易簡《題蘭亭軸詩》，以其官考之，當在淳化二、三年或四年中，距今淳熙五年十月殆一百九十年。翰林學士周必大題於玉堂之東軒。唐文皇既得《脩禊叙》，命趙模、諸葛貞[一七]輩臨寫。當時在廷之臣競相傳模，故流傳於世者皆可寶。蘇大令自言家有五本，今不知此是第幾本也。梁谿尤袤。

蘇、富、韓、范諸鉅公題跋，所謂「群賢畢至」者，政豈能望此帖後人物萬一耶？

淳熙壬寅正月。第一本，《叙》第一行下有「墨妙筆精」印，又《叙》後蘇題字前合縫有「國老」印。

司業汪逵家藏《禊叙》至多。内一軸首跋乃康伯可，是轉模失真爾。此本良是

定武古本，但定本世以斫損「帶」「流」「右」「天」四字爲真，而此獨完好。然精彩乃

與唐人鈎摹本不異，殆是定武以前未斫損者耶？乾道壬辰中秋日，錫山尤袤跋。

右《蘭亭》，從毛雍玉唐人所臨本上雙鈎摹寫。亡兄無悔，昔與雍玉相遇於汝州

教授陳和夫官舍，大熱揮汗，自旦至暮，極其精思，較他本爲勝。敦儒後三十年見雍

玉之婿黄君，再見此本。跋尾皆是，而《蘭亭》舊物非矣，覽之慨然。壬戌八月，

會稽。

紹興丙寅十月晦日，會稽憲司見張季章所得李文定家二本，馮達[一八]道東都所

得晁美叔家四本，并余家所收石本摹本共十本。較之，亦各有長短，要是皆失真遠

矣。遐想昭陵埋没至寶，使人慨歎，世間幻事，那得不變滅耶？第二本係朱無悔摹唐

人本。

余舊所得《蘭亭》數本，皆不及定刻。然猶意定刻嶄削，無優游之意，此本以爲過定刻遠甚。目[一九]病，欲寫之未能也。元豐五年七月十三日无咎記。坐中師道、希孝、无斁、徽之，時過甘陵。

元豐五年八月十五日，番陽劉定觀。

予家收《蘭亭》石本，天下奇物。有模本一紙，亦類此。京題，癸亥六月旦。馮宣徽也。

子淵熙寧初提舉京東常平，時歐公守青，嘗出《蘭亭》石刻四本相示。唯定刻最佳，模者始見此本於北京。元豐六年六月十九日王子淵題。

右《蘭亭》，洛人楊景範所藏。楊君多法書，米元章最愛之。與其子微之相繼死。其妻李西臺孫子丘嫂也，故得此書。馮當世、晁无咎諸公有跋尾，妙處頗勝石本。朱希真記。

紹興十六年十一月七日，乙夜展閱。時借得石本六，并予家摹二石參較，各有所長。要之，失真遠矣。昭陵埋没，可勝歎耶！時雨雪，寒甚，書於會稽官舍和樂堂。

希真六十六巳,爲請宮祠計,欲歸老浙西。 第三本。

第四本無跋語,前有「蘇」「蘇氏」朱印,第一行下有「墨妙筆精」印,中間合縫有「許國後裔」,謂蘇許公。 又「蘇氏」印,又「內殿秘書之印」,末有「向子固印」,又「紹興」二字御寶。

《蘭亭》爲王晋卿家物,背有「涯」字小印,是唐王涯。 多蓄古圖書,遭難散失,所見殆是耶? 戴溪。

范文度摹本石刻,有諸名人跋,云右軍《蘭亭》最者。 今世尚有搨本,秘閣一本,蘇才翁一本,周越一本,猶有氣象存焉。 今觀模仿,蓋得之矣。 嘉祐壬寅五月二十六日,莆陽蔡襄。

旃蒙單閼厲敀壬戌晦,涑水司馬光公實觀。

熙寧丙辰七月六日,公著觀。

治平四年九月二十四日,太原王珪史院題。

范君隱德不耀,以藝文稱於西州,舊矣。 楹中得《蘭亭》摹本,雖歲久而筆畫如

新，體法秀整。誠世學之家，子孫寶之不墜也。熙寧初元正月四日觀，臨洛宋敏求、清源呂夏卿、襄國陳薦、河南陳繹。

熙寧辛亥九月一日，寬夫題。

世傳《蘭亭》諸本，惟定州石刻最善。近聞此石已取入禁中，不可復得，則此本尤當貴重也。蘇軾題，轍同觀。

右按此石刻本前有云：「《上巳日蘭亭曲水叙》，晋右將軍王羲之文并書。古本注崇山二字，國〔二〇〕者乎三〔二一〕字。正文三百念四字，元無題目名銜，今加之。」「代郡范文度書。」歐公爲范作三跋，其二見前，其一〔二二〕云「書雖列於六藝也」」「蔡君謨以書名當世，其稱范君者如此，不爲誤矣。滁山醉翁題」。此刻無之。温公嘗字公寶，乃見於此云。此帖見藏新安汪書家，帖後隨所錄附見下方。尤袤、丘崈、王藺、章良能、黄疇若、妻機并有曾觀題字。

熙寧丙辰七月六日，呂公著觀。

絳覽范文度書真本，體法勁秀，想見其人。欽歎愛玩，不能自止。元豐壬戌歲仲

冬二十日，潁川韓絳子華題。

《蘭亭》品佳，而後題小字勁秀可愛，信古今之不乏人也。維持國後三日題。非

知書者，一觀闕二字范闕一字之書，惟歎服自失耳。元豐乙丑歲，潁昌許公堂題。

右得之余襄，亦爲范文度臨本。著語者，其六跋已見前列，此段則無之。所謂

寬夫者，文潞公也，用「劍南西川節度使之印」。絳者，韓康公也。永者，孫曼叔

也。世昌書。

秘閣三本，唐人所臨。其一題云：唐人鈎摹《蘭亭》，前後有「五老」小篆印三，

「建昌李公擇記」篆印一。「平原開國」大方印四，「真定府印」一。山房所藏《蘭亭》

三，於臨搨之間，互有得失。政和二年十月三日，儀真鑑遠題。

夷曠家藏三本，皆唐人所臨，今世所未有，然自有優劣。此本當爲第一。大觀元

年二月初九日，同錢遜叔觀於晁進道廳事，虔化孫仲龢父題。

評書者以右軍字爲「龍跳天門，虎臥鳳閣」。孫志康謂山房所藏，自有優劣，此

本其三友之管寧，最怒之偉節歟？遜叔。

唐人書「世」字必諱，此獨否，何耶？豈隋末唐初善書者所臨邪？何其神妙

也！後三百四十日，借觀於無爲酒局直舍之方丈。趙不佞、張絃、晏謙，政和丙申六

月念五日同觀。

一題云：鍾離景伯本。鍾離公序翰墨爲時所稱，亦前輩中潛心不倦，未易

跋〔一三〕及。臨學《蘭亭脩褉叙》，古勁有體，今已難得。好奇博識，當知珍藏之也。襄

陽米友仁元暉獲觀。

一題云：唐模本。太宗嗜右軍帖，殆忘寢食。此帖傳流本末，世説之甚詳。彦

遠云：當時敕虞世南輩各臨十餘本，分賜近屬。後來諸公亦各臨書，唐世爲多。今

所傳者悉此也。觀之大校，皆得之一二，而體終不變，各自成家，有足驗者。其遺法

餘美，已足可驚，後世區區有所不及者，又況昭陵玉匣之跡哉！不然，以太宗之明，

尚附耳求之耶？　昔年侍先子官江東，見吳瑛家褚遂良一本，近定武石上柳公權一

本，憲守李球舊石一本。　此書皇祐中張侍中耆宅得之，舊不著所書姓氏，云亦康定間

賜帖。其運筆精審，圓潤老熟，略有虞法云。　白馬馮惟寅評後，有「空同子紀」方篆

印。余家舊藏唐賢墨跡甚多，自經兵火，散失殆盡，此誠予家之舊物也。紹聖改元十月晦日，鄧襄題。

嘗見唐人模《蘭亭》本於蘇才翁家，體若淳重，而清麗似不及也。元祐丁卯四月，馬瑊題。

張彥遠謂太宗問高宗求《蘭亭記》，其後高宗果以玉匣納諸昭陵。若然，死者其真有知哉？熙寧乙卯，南邻張舜民。

《蘭亭》體類此者宜近真，考之於當時集書者乃可見。薛紹彭題。

洧嘗觀石本《蘭亭》，愛晉賢之筆。今又於思中處得見唐人所臨，使予無恨矣。熙寧八年十一月曝背大河之濱，因書，乃念七日也。

孫鼇抃才父，元祐丁卯四月十二日觀於上黨驛舍。後有「劉氏書畫」「楚孫秀印」二方印。

洙獲觀。

汝南延雋嘗觀。

梁國虞玉廷老伯敦曾覽。

虢國楊康仲祥嘗閱。

守文安郡事馮文顯因閱此書於中和堂之北軒，時嘉祐癸卯初伏日。題後有「文顯」一篆印。

逸少《蘭亭》書，臨仿之者頗多，此本最佳。李唐卿題。

劉師弘子明閱。自「逸」至「閱」作篆書。

太原文叔觀。

華陽李大臨才元題。

秦玠閱過。

丹陽邵亢嘗觀，壬辰二月七日。

《蘭亭》無復真本，獨虞世南輩所臨，散在天下，然奇者蓋鮮。獨蘇才翁家所收爲第一，而葛蘊仲謀所藏一本次之。與此本共爲三本，無與比者。仲謀之本今歸予矣。時熙寧二年春二月四夕，謝恍題。

蒲津員蛻、介山郭維基同觀。

狄道、李戩、河東薛昌朝觀[二四]。

崔復元曾看。上下有「思中」篆印二，又有「楚孫秀印」一方篆。《蘭亭》之書，逸少之絕筆也，得見摹本，固可愛重耳。會稽鍾離公序題，熙寧二年二月二十五日。後有「楚孫秀印」一方篆印。

薛昌樓景脩，乙卯孟春六日觀。

《蘭亭》唐人所臨甚奇，會稽錢穆觀。

介觀，甲寅六月二十九日。

熙寧丙辰歲四月，番陽劉定觀。

熙寧丙辰十月上旬，杜陵崔舁觀。後有「楚孫秀印」一方印。

右軍真本葬昭陵，唐末之亂，爲溫韜所發。所藏書畫皆取其裝軸金玉而棄之，於是魏晉以來諸賢墨跡，遂流落於人間。此本乃唐諸家所臨，今亦罕得見也。丁丑中秋，榮老堂跋。

日廣慈觀。

開封樊伯達、君錫、彥和、伯充、大年、永年、應之、漢輔、深道，崇寧元年閏六月四

唐代能書者，往往得晉人筆法，於此可見矣。紹興壬子夏四月念九日，魏佾記。

近見唐人模本於曹忠靖家，跋云：唐模本，家藏久矣，因重裝背。延雋。

唐摹本《蘭亭》，世所無有，當寶之。敏求題。

王安上觀，斯言信然。

《禊事文》所收石本，模本至七軸，未始有同者。然求其意，可見其真。嘗於王

仲儀家見一本，亦云出於周氏。其點畫微細瘦，不若此書有精神也。襄題。

熙寧戊申，吳中復嘗覽陟觀。

穎川孫永、丹陽邵元觀，熙寧甲寅三月癸亥。

《蘭亭》本最多，此本誠佳。庚午九月念六日，蔣之奇。

《蘭亭》摹本，似此者幾希矣。仲求題。

茆、薛師雄、南譙秦玠觀，乙卯閏四月望日題。

舊見《蘭亭》書，鋒鋩者與所傳石本不類，世多疑之。嘗以唐人集右軍書校之，則出鋒宜爲近真。蓋石本漫滅，不類其初也。辛未五月旦日，薛紹書。曾孫復嘗以一本遺世昌，故詳及其跋云。

余始得蔡君謨字二紙，恨不見所跋唐揚賜《蘭亭》本，可稽始末。越數年，僚友石德興見之，愕然曰：「吾家有此二本，而無蔡跋。」乃遺余。析而復會，其有數耶？紹熙辛亥，余守會稽，刻之郡齋。重陽前二日，括蒼王信。

黃伯思云：「世人多不曉臨、摹之別。臨謂以紙在古帖旁，觀其形勢而學之，若『臨淵』之『臨』，故謂之臨。摹謂以薄紙覆古帖上，隨其細大而摹之，若『摹畫』之『摹』，故謂之摹。又有以厚紙覆帖上，就明牖景而摹之，謂之響搨焉。臨之與摹，二者迥殊，不可亂也。」《筆談[二五]》云：「世之摹字者，多爲筆勢牽製，失其舊跡。須橫摹之，茫然不問其點畫，惟舊跡是循，然後盡其妙也。」

校勘記

〔一〕「景」字原缺，今據嘉定本《東觀餘論》補。

〔二〕「想深」，原作「者可存」，今據嘉定本《東觀餘論》改。

〔三〕「頃」字原缺，今據嘉定本《東觀餘論》補。

〔四〕「治」，原作「泊」，今據萬曆本《米襄陽志林》改。

〔五〕「雪」，原作「霧」，今據萬曆本《米襄陽志林》改。

〔六〕「王」，《式古堂書畫彙考》作「主」。

〔七〕「道」，原作「到」，今據萬曆本《米襄陽志林》改。

〔八〕「沂」，原作「所」，今據萬曆本《米襄陽志林》改。

〔九〕「一」，原作「二」，今據四庫本改。

〔一〇〕「石」，原作「食」，今據《六藝之一録》引改。

〔一一〕「歎」，原作「歡」，今據《叢書集成初編》本《書史》改。

〔一二〕「若」，萬曆本作「芳」。

〔一三〕「激」，原作「轍」，今據《百川學海》本《寶章待訪録》改。

〔一四〕「激」，原作「轍」，今據《百川學海》本《寶章待訪錄》改。

〔一五〕「章」，原作「張」，今據《百川學海》本《寶章待訪錄》改。

〔一六〕「激」，原作「轍」，今據《百川學海》本《寶章待訪錄》改。

〔一七〕「貞」，原作「承禎」，今據四庫本改。

〔一八〕「達」，原作「逵」，今據萬曆本、四庫本改。

〔一九〕「目」，萬曆本、四庫本作「因」。

〔二〇〕「國」，四庫本《六藝之一錄》引作「因」，《叢書集成初編》本《墨緣彙觀錄》卷二作「圍」。

〔二一〕「三」，《叢書集成初編》本《墨緣彙觀錄》卷二作「二」。

〔二二〕「其一」，原作「若」，今據四庫本《六藝之一錄》引改。

〔二三〕「跋」，原作「跋」，今據四庫本《六藝之一錄》引改。

〔二四〕「觀」，四庫本作「題」。

〔二五〕「談」，原作「誤」，按下句語出沈括《夢溪筆談·技藝》，諸本均誤，今據改。

蘭亭考卷六

審定上

《蘭亭脩禊叙》，世所傳本尤多，而皆不同，蓋唐數家所臨也。其轉相傳模，失真彌遠。然時猶有可喜處，豈其筆法或得其一二耶？想其真跡，宜如何也哉？世言真本葬在昭陵。唐末之亂，昭陵爲溫韜所發，其所藏書畫，皆剔取其裝軸金玉而棄之，於是魏晉以來諸賢墨跡，遂復流落於人間。本朝太宗皇帝時，購募[一]所得，集以爲十卷，俾模傳之數以分賜近臣。今公卿家所有法帖是也。然獨《蘭亭》真本亡矣，故不得列於法帖以傳。今予所得，皆人家舊所藏者，雖筆畫不同，聊并列之，以見其各有所得。至於真偽優劣，覽者當自擇焉。其前一本流俗所傳，不記其所得。其二得於殿中丞王廣淵。其三得於故相王沂公家。又有別本在定州民家。二家各自有

石，較其本纖毫不異，故不復〔二〕錄。其四得於三司蔡給事君謨。世所傳本不出乎

此，其或尚有所未傳，更俟博采。歐陽文忠公《集古錄》。

真本已入昭陵，後世徒見此而已。然此本最善，日月逾遠，當復闕壞，後生所見，

愈微愈疏矣。東坡。

「外寄所託」改作「因寄」，「於今所欣」改作「向之」，「豈不哀哉」改作「痛哉」，

「良可悲〔三〕」改作「悲夫」，「有感於斯」改作「斯文」。凡塗兩字，改六字，注四字。

「曾不知老之將至」誤作「僧」，「已爲陳跡」誤作「以」，「亦猶今之視昔」誤作「由」。

舊説此文字有重者，皆構〔四〕別體，而「之」字最多，今此「之」字頗有同者。又嘗見一

本，比此微加楷，疑此起草也。然放曠自得，不及此本遠矣。子由自河朔持歸，寶月

大師惟簡請其本，令左縣僧意祖摹刻於石。軾書。題河朔本，治平四年九月十五日。

《蘭亭》模本，秘閣一本，蘇才翁家一本，周越一本，有法度精神，餘不足觀也。

石本唯此書至佳，淡墨稍肥，字尤美健可愛。或云出於河北李學究家，今王公和所藏

也。蔡襄。

《蘭亭褉飲詩叙》二本，前一本是都下人家用定武舊石刻摹入木版者，頗得筆意，亦可玩也。一本以門下蘇侍郎所藏唐人臨寫墨跡刻之成都者，中有數字，極瘦勁不凡，東坡謂此本乃絕倫也。然此本瘦字時有筆弱，骨肉不相宜稱處，竟是常山石刻優爾。爲張熙載書。

此《蘭亭詩叙》，筆意清峻和暢，佳石刻也。恨墨本者著墨瀋太深，失其微細筆畫耳。余舊有淡墨數本，頗見古人用筆起倒。兒輩不解珍惜，有乞書者輒與之，今家書中幾一空也。　跋重刻定武「天」字不全本。

此本以定州《蘭亭》土中所得石摹入棠梨版者。字雖肥，骨肉相稱。觀其筆意，右軍清真風流，氣韻冠映一世，可想見也。今時論書者，憎肥而喜瘦，黨同而妒異，曾不夢見右軍脚汗氣，豈可言用筆法耶。元符三年四月甲辰涪翁題。　棠梨版本。

紹聖元年六月，上藍院南軒同程正輔觀唐本《蘭亭》。雖姿媚，不及定州石刻清勁，然亦自有勝處。《洛神賦》余嘗疑非王令遺筆，豈古本既零落，後人附託之耶？周越少收歛筆勢，亦可及此。　跋唐本。

褚庭誨所臨極肥，而雒陽張景元斸地得闕石極瘦，定武本則肥不剩肉，瘦不露骨，猶可想見其風。三石刻皆有佳處，不必寶已有而非他也。并山谷。

宗室叔盎收《蘭亭》，差不及吾家本，在舜欽本上。因重背，易其故背紙，遂乏精彩，然在都門，最爲佳本。王鞏見求余家印本，曰：此湯普徹所摹，與贈王詵家摹本一同。今甚思之，欲得以自解耳。錢塘關景仁收唐石本《蘭亭》，佳於定本，不及此板本也。

右米氏秘玩，天下法書第一。唐太宗既獲此書，使起居郎褚遂良檢校，馮承素、韓道政、趙模、諸葛貞之流，模賜王公貴人。見於張彥遠《法書要錄》。此軸有蘇氏故題爲褚遂良模，觀其意易改誤數字，真是褚法，皆率意落筆所書。餘字皆勾填，清潤有秀氣，轉摺毫鋩備盡，與真無異，非深知書者所不能到。世俗所收，或肥或瘦，乃是工人所作，正以此本爲定。壬午閏六月，大江濟川亭艤寶晉齋舲，對紫金群山，迎快風避暑，九日手裝。

蘇耆家第二本「少長」字，世傳眾本皆不及。「長」字其中二筆相近，末後捺筆鉤

迴，筆鋒直至起筆處，「懷」字内折筆、摺筆、抹筆皆轉側，褊而見鋒；「蹔」字内「斤」字、「足」字轉筆，賊毫隨之，於斫[五]筆處賊毫直出其中。世之摹本未嘗有也。

褚遂良所臨黄素至「欣」字合縫，用證摹本「僧」字果徐僧權書縫也。

《蘭亭叙》第二本爲古今冠，與余所獲蘇中令家貞觀名手模無少異。襄陽米芾頓首再拜。

比得《謝安帖》李公炤家者。作一贊，發笑，不知何時得公一見。

又得唐刻本《蘭亭》，絲髮不差，遂用其本刻成。今天下惟此本矣。希一賞發論。與公俱老矣，自此願留心書畫，以了殘年。餘事徒敝精神，如何如何？芾惶恐。并寶晋。

《蘭亭脩禊前叙》，世傳隋僧智永臨寫，《後叙》唐僧懷仁素麻賤所書，共成一軸。

永嘉太守待制程公見賞歎，刻之樂石，與天下後世知有《蘭亭》筆法者共之。虞、褚輩多臨《蘭亭》，而永師實右軍末裔，頗能傳其家法。故此書活動，宛有迴鸞返鵠之意，較之世間石本，何啻九牛毛耶？懷仁，唐書僧，號能集右軍書者，首尾映帶，誠爲尤物。錢塘吴説。

右《蘭亭》石刻，得於周延雋仲章少卿之子衍。仲章父安惠公起真廟朝任樞密副使，同寇萊公、丁晉公執政，立朝不阿，爲晉公所忌。仲章與臨川王荆公厚善，因表其墓。安惠公弟越皆著書名。大觀己丑，先子守新安，衍幕官，安惠公所藏妙墨秘玩，尚多存者。蓋仲章能以翰墨世其家，故衍守之不墜，而《蘭亭》古本尤所珍惜。以余酷愛久以見贈，雖兵火艱難，未始不相隨也，子孫寶之。曾伋彥思題，紹興癸酉七月五日。

大父正國調京師，謁徐神翁。至寶録宮前，逢道人持一瓢一軸求售，乃《蘭亭叙》也。後有「貞觀」小印，歐陽文忠公、孫文懿公拚，趙康靖公槩、胡文恭公宿在翰苑時題識。道人笑曰：「欲易袍。」且陳《蘭亭》真贗之辨，歷歷有據。以一褐酬之。攜歸高郵，示秦太虛，太虛驚歎，且跋其後。建炎南渡，莫知存在。《桑氏筆記》。

陶隱居論逸少書云：吳興以前諸跡，未至絕倫，凡好跡皆會稽時永和十許年中書。又自誓墓後，益自珍，不復爲人書。則《蘭亭》古今獨貴固宜。今本在世非一，結體亦異。書家得褚庭誨所臨，恨太肥。洛人張景先得闕石本，又恨太瘦。惟定武

九〇

本肥瘠得中。今觀此軸，豐而不餘，瘠而不窘，不失筆意，端可冠冕衆本也。葛立方。

題洪慶善本。

司業汪逵家藏《禊叙》至多。內一軸，首跋乃康伯可。次有二跋云：「此本金石之秘寶也，宜十襲藏之。紹興丙辰季夏十有一日觀於資善堂，武陽朱震書。」《曲水序》，自薛氏易古石刻，亂真者多。此本誠可寶也。紹興六年十一月二十六日，資善堂觀。　沖。　侍讀范公也。」又續瑾印章印，跋尾合縫有康伯可印。

唐文皇初得此《叙》，命歐、褚、趙模、馮承素、韓道[六]政、諸葛承正搨本以賜群臣，故傳於世數本。歐陽公《集古》不録定武本，謂與王沂公家所刻不異。自山谷嘉定武本，以爲「肥不剩肉，瘦不露骨」，於是士大夫爭寶之。其實或肥或瘦，皆有佳處。此本差肥，而最有精神，號唐古本，或云在永興軍[七]。若定武，自有三本，獨民間李氏本爲勝，其餘用李本再刻，益瘦細矣。　尤袤。　汪氏藏本。

定武之説不一，有李學究所藏，見《春渚記聞》；有孟水清所獻，見姚氏《叢語》。

又《集古》所録四本，其得於王文公家者，與定武民間兩本分毫不異，當時自有數本

蘭亭考卷六

九一

明矣。今所見之種，或闕或完，而完本又有肥瘦之異，世皆以「定武」目之，筆法相去不遠，皆是舊刻。而薛氏所摹易偶是闕本。或者遂以完缺辨先後，而謂薛氏鑱去五字以自別，未爲至論。然校三本之優劣，則肥而完者最得運筆意。薛道祖籤題爲唐古本，乃此本也，尤爲可寶。王厚之，淳熙戊戌五月甲寅。

自承平時，中山石刻屢爲好事者負去，如此本固已不易得，況太行北嶽，墮邊塵〔八〕中已五十年乎！撫卷太息。陸游。

觀王順伯、袁起巖論《蘭亭叙》，如尤延之著語，猶未免有疑論，余乃安敢復措説於其間？但味務觀之言，如《蘭亭》刻石，雖佳本皆不免有可恨。此唐人響搨，乃獨縱橫放肆，不爲法度拘窘，猶可想見繭紙故書之超軼絕塵也。其後書「乾符元年三月」，而觀者或以不與史合爲疑。予按歐陽公《集古録》，率以石本證史家之誤，此獨不可據以爲證乎？朱熹。

世傳唐文皇所愛《蘭亭》，蓋草稿也，羲之醉中所書。醒後屢作，皆不及之。詔陸游。

十八學士摹寫，又不知用何工本，孰爲精到。初本既歸昭陵，流落世間，皆摹寫者。今人多重定武本，問其所分別，不過以一二字爲證。余過定武，得二本，一差肥，似新刊者；一謂舊本，與人所取又不同，余亦未能辨其是否。近得唐搨賜侍臣本，卷首尾三印曰「賜書」「翰林院文字」「延資庫之印」，備一時官吏銜名，有蔡君謨跋。刊之郡齋甫畢，而游君少遽持所藏定武本來，余見而喜，既不去手，因幷書之。王信誠之。

所刊本第十及十一行內有「异」字，十一、十二行內有「句章令滿蕶」字。

《蘭亭叙》古今共寶之，而入石者非一，當以定武古本最勝。徽猷閣直學士胡世將守豫章，刊二本。一出於錢氏，貞觀石本，一不言所出，然俱不逮定武本也。此本予得之江南，真定武古本。方兵火蹂躪之餘，世益難得，尤爲可貴也。澹巖老人書，紹興己未十一月三十日。

余嘗從王順伯求觀其所藏《蘭亭》。二本相類而差肥，而一本瘦勁。尤延之謂瘦者乃真定武本，而順伯則主肥者。二公皆好古博雅，其辨古刻之真僞皆爲後輩所推。今不同如此，孰能決之？此本乃類其瘦者。順伯既著語矣，盍就延之而正焉，

以究其說？陸九淵。

《蘭亭》舊刻，此本最勝。而世貴定武本，特因山谷之論爾。余在中秘，見唐人臨本皆肥，以楊樸所藏薛道祖所題本驗之，實唐古本也，而近世以此爲定武則誤矣。余凡見前輩所跋定武本，悉有依據，不敢臆斷，其「湍」「流」「帶」「右」「天」五字皆損。後有見余所嘗見者，當自識之，難以筆舌辨也。尤袤。

舊見里中人藏此本，卷末有何子楚跋語云：「石晉之亂，契丹自中原輦國貨圖書至真定，德光死，漢祖起太原，遂棄此石於中山。慶曆中，其石歸李學究。李死，其子始摹以售人，後負官緡，宋景文爲帥，出公帑代輸，取石匱藏庫中，非交舊莫得見。熙寧中，薛師正爲守，其子紹彭別刻本易歸長安。大觀間，詔取石，龕置宣和殿。丙午，與岐陽石鼓俱載以北。」子楚，余不熟其爲人，而其說之詳如此，恐或有所傳承也。晚又得姚令升跋范元卿郎中本云：「慶曆中，宋景文爲定帥。有遊子攜此石走四方，最後死營妓家，伶人孟水清取以獻。子京愛而不受，留之公帑。元豐中，薛師正爲帥，始攜石去。其長子留贗本於郡，鑱去『湍』『流』『帶』『右』『天』五字以爲驗。」令升之

蘭亭考

九四

説如此，顧與何君山不合，未知孰是。順伯出此本，欲余著語。余曰：「右軍落筆時，真有神助，醒後更寫數十本，皆不及。想其妙處，雖右軍自不能形容，余尚何言？」輒書所聞二說於後，期與博聞君子共考訂之。沈揆。

紹興初，遣中貴衛茂實交河南地界。是時講好之初，人使往來，中都官闕尚容觀瞻，衛因與同事趙彥恬遍歷其間。至一閣壁，庋上有小匣，徽皇御筆題云「真定武《蘭亭》」，整有[九]十軸。遂置其匣，袖之以歸。使回，各藏其一，餘皆上之九重。世昌嘗見其孫監丞言此。

定武《蘭亭叙》，熙寧中薛師正爲帥，其子紹彭竊歸洛陽，斫損「湍」「流」「帶」「右」「天」數字以惑人。宣和間，歸御府。建炎初，宗澤送之維揚，金騎[一○]焚維揚，方不知所在。此本未斫損，乃舊日定武所拓，尤可貴重。黃太史謂「肥不剩肉，瘦不露骨」，謂此帖也。臨川王厚之。跋長興施氏本。

唐太宗得右軍《蘭亭叙》真跡，使趙模搨，以十本賜方鎮。惟定武用玉石刻之。文宗朝，舒元輿作《牡丹賦》，刻之碑陰，事見《墨藪》，今《墨藪》無之。世號「定武本」。

薛似尚書之爲帥，求之不得。其猶子紹彭索公廚，有石鎮肉，乃刻《牡丹賦》於背者。

道祖別刻石以易之，攜玉石歸長安。宣和中，詔取之，乃連夜墨搨，冀得多蓄，流傳人

間，每疊三紙加氈墨焉。故最下近石字肉爲真，在上二紙字畫愈細。浙西都監楊伯

時，與薛氏孫爲、工部郎經同爲曹氏婿，得薛氏本，題清閟堂法書墨本，最爲近古。今

亡之，聞爲某人借去。某人者死，問其子，不知所在。淳熙甲辰春，與伯時相遇於臨

安，得其厓略。再見於京口，復扣其詳云爾。因録所聞，書之薛道祖本後。周勛。

去年使金[二]還定武，送伴以民間所藏書本見示，正類此。若郡所持售者，又不

及府治續刻本。因書於後。永嘉許及之，紹熙甲寅九月望。

必大與子中兄自少喜收法書，前後得《褉帖》以十數。共評游氏所藏，謂謝脱拘

束，而動容周旋，以印印泥，不無愜當，筆意奕奕，妙入神品。蓋傳於今者，惟定武瘦

本最佳，兹其一也。周必大題，慶元丁巳臘月丁酉。

南華以副墨爲子，洛誦爲孫。予亦謂前賢筆跡，真者當祖之，臨者宜孫之。既鐫

之石，又傳之摹本，其屬猶近，繼此益遠矣。今定武《蘭亭帖》，其去昭陵所得，殆曾

孫行耶？予竊傷之。昭陵繭紙既受發藏之辱，定武堅瑉又遭金國〔二二〕之禍，獨其曾孫得至衣冠禮樂之地，而見貴於中華士大夫之筆，復三歎而爲之喜。又聞定武珍其石，恐碑工〔二三〕損之，故摹本多淡。且有二本，其一頗瘠，此豈淡而瘠者乎？其骨相必肖其祖，見者當默識之。豫章京鎧題，慶元戊午長至日。

《蘭亭脩禊叙》世固不乏，特佳本則精神煥發，意態橫生。平生所閱亦多，如此本，不過五六，與宿得於蘇魏公家本爭雄長。皆熙寧以前所拓，山谷所謂「肥不剩肉，瘦不露骨」，正此帖也。吳興施宿題。以上六跋續得於祖武本後。

《蘭亭》葬昭陵，真跡不復出。模勒豈無誤，拓本徒彷彿。能解此意，然後可與語《蘭亭》也。流俗不察，獨取定武本爲真，妄矣。予頃見唐刻本有二：一是貞觀間石刻，一是泗南山杜氏所藏板本。崇寧初，米老嘗模刻於寶晉，號爲「三米《蘭亭》」。鋒勢筆法，絕不類他本，區區寶愛定武本者，是不知有唐刻本也。大抵墨跡與碑刻差繆，豈止有千百里之遠，粗能存其典刑而已，何必高貲厚遺，爭相搜訪？苟或得之，自謂獲真本者，是尤可笑也。翫古主人蔡山父題。陶安世古本。

定武《蘭亭》石刻，富春何子楚能道其詳。唐曰正本，石晉末，耶律德光轝而歸，棄之中山，爲土人李學究所得。韓魏公索之急，李瘞諸地中，而別刻以獻。李死，其子乃出之。宋景文公始買置公帑，後爲薛紹彭換取。至大觀間，遂入宣和殿。靖康中，竟落北方。故世傳定武者有二。今宜中所藏兩卷，此其善者也。容齋，跋定武本。

藏《脩禊》兩副本，皆逎峯精麗，凜乎其生意存，不必深辨爲定武否也。同上，跋王順伯別本。

市馬以神駿爲主，無問屈、冀；觀婦人以美爲主，無問燕、越。書亦然。順伯所

定武本自承平時，已不易得，況今日乎？書學失其傳久矣，楷法出《蘭亭》，近世以書名家者返不知也。贊皇李處全題。定武舊本。

《蘭亭叙》，右軍得意書，唐虞世南輩皆嘗摹傳。兵火之餘，所存亡幾。宣城太守趙公介然聞宗人明遠有舊藏者，出而觀之，謂真虞永興本也，命勒於石，元勛不伐。

趙明遠本。紹興五年三月庚寅。

逸少《蘭亭叙》，曾祖翰林所傳先王國中舊書，實唐刻也。元與《樂毅論》同卷，

今釐爲二。宣和元年十二月，魯郡守錢伯言遜叔記。

建炎二年五月廿八日，丹陽郡齋雨中與李成季賞鑑刻參校，六七字不同，李成季賞鑑刻今附卷末。《蘭亭》舊刻今不知所在，傳於士大夫家者凡三本，此最爲真。樂靜堂成季題。李公昭玘，漢老伯父。

頃在彭門，見醫者田務本家《蕭生取蘭亭圖》，風神蕭灑，不類塵俗中物，爲題其後云。見贊詠云。田生以余賞之，輒秘其畫，然畫實奇手也。適道姓于出《蘭亭》古帖，見伯父舍人公跋其尾謂所見三本，此本最真。伯父蓄此帖，當增九鼎之重矣。適其寶之，勿輕以示人。他日隨銀杯羽化，當思僕言。政和丁酉五月朔，雲龕小隱書。

此帖本濟北于氏舊物，余頃跋其後，戒其勿輕以示人，意謂于氏不能有也。後十二年而當建炎二年，余自山陽來嘉禾，道過丹徒，帥守遜叔侍郎出以示余。觀伯父手澤并舊題，恍然如隔世。其間得喪存没，事亦何限，而余亦老矣，且知于氏果不能有也。感物化之無常，悼歲月之遷流，爲之增慨。十一月三日，巨野李邴漢老書。

比年石刻燔毁略盡，此本獨有存，疑有神物護持。韓駒。

丹陽蘇子美家所收褚遂良臨貞觀《蘭亭》，正類錢氏國中舊書，與今世間所傳異矣。

曾軒。

《蘭亭脩禊叙》真跡陪葬昭陵，世所傳摹刻，皆唐人臨寫。雖工拙不同，要皆可觀，此其一也。紹興乙丑，得之蔡運直夫。白下潯叟。此是王承可觀。

蘇緯文觀。

黃叔文觀。

王安國，朱輔，戊辰十月廿六日觀於五羊郡齋。此本今藏攻媿齋。

校勘記

〔一〕「購募」，原作「仿摹」，今據嘉慶二十四年《歐陽文忠公全集》改。

〔二〕「不復」二字原缺，今據嘉慶二十四年《歐陽文忠公全集》補。

〔三〕「悲」下原有「也」字，今據《津逮秘書》本《東坡題跋》刪。

〔四〕「構」，原作「訪」，今據《津逮秘書》本《東坡題跋》改。

〔一三〕「工」，原作「上」，今據萬曆本佚名朱批改。

〔一二〕「金國」，萬曆本作「腥羶」，四庫本作「兵燹」。

〔一一〕「金」，萬曆本作「北」。

〔一〇〕「金騎」，萬曆本作「虜騎」，四庫本作「金人」。

〔九〕「整有」，文淵閣本作「整本」，文津閣本作「整本」。

〔八〕「邊塵」，萬曆本、文淵閣本作「胡塵」，文津閣本作「遐域」。

〔七〕「軍」，原作「年」，今據四庫本《六藝之一録》引改。

〔六〕「道」字原缺，今據四庫本補。

〔五〕「斫」，原作「研」，今據《叢書集成初編》本《書史》改。

蘭亭考卷七

審定下

黃伯思《法帖刊誤》曰：讀《蘭亭》者以「不知老之將至」旁二「僧」字爲作「曾」字。案古《蘭亭》本二十八行，至十四行間特闊者，蓋接紙處，「不」與「知」字適在此行之末。梁舍人徐僧權於其旁著名，謂之押縫，梁御府中法書率如此。「僧」字下亡其「權」字，世人殊不知此，乃云「僧」者「曾」之誤，因讀爲「曾不知老之將至」。案《晉史》逸少傳及《書錄》第十卷皆載此《叙》，但云「不知老之將至」，并無「曾」字，益可是正。

《蘭亭帖》無如定武本。此本不失古意，疑百餘年物。朱翌。

舊藏《蘭亭叙》三本，治平間蘇黃門自河朔持歸。東坡先生謂疑是起草者，後僧

義祖摹刻石本，其一也；又定武石刻，黃太史云「肥不剩肉，瘦不露骨」者；又唐貞觀中摹永禪師石本，凡三也。中原喪亂，皆失之。渡江來，得晉陵胡安定家薛氏定武摹本，與今石刻大略相似，而此字畫尤近。東萊蔡安強書。

《蘭亭》石刻，定武兩本以前後分真贗。此其最前者，視諸本爲冠。張澄題。

《蘭亭》所傳，智永與唐諸公臨摹者也，而以定武本爲最。襄陽張嶭巨山，紹興戊午八月二十六日。

古今書稱右軍爲首，正書見《曹娥碑》，妙絕超古，與鍾元常抗衡。三十年猶及識於河南王晉玉家，《黃庭經》《樂毅論》若兩手。行書見《蘭亭叙》，高風勝韻，爲一代冠。太宗、褚遂良摹勒賜近臣，此本蓋有苗裔耶？洛陽李處權跋，戊午中秋前三日。已上姚倔本。

順伯好石刻成癖，《蘭亭》善本收至三四未已。余家無一名帖，顧心好之，把玩不忍去手。雖未若順伯之膏肓，然疾在膝理矣，所謂不治將深者耶。四明樓鑰大防。

《蘭亭叙》，逸少得意書，後賢多臨寫。石本數十，以定武本爲勝。石歸薛氏，亂

後便復難得，熟閱悵然。　維揚朱敦儒題於錢塘。

米南宮謂《蘭亭叙》爲行書第一。黃太史謂《蘭亭叙》摹寫或失之肥瘦，要當以心會其妙處。二公之論，古今無以加也。世所貴者定武本，此定武本之最善者。鄭伯蕭恭老。

定武《蘭亭》舊本，在承平時已不易得。薛師正之子紹彭刻他本易去，而於舊石斫損數字以惑人。後此石龕置宣和殿壁。渡江以來，士大夫家凡得此本，悉指爲定武本，不但肥瘦不同，而精彩頓異。其「竹」字、「託」字宛轉處，與「夫」字、「人」字末筆，意態橫生，非他本可及，比斫去本自不多見，況未經薛氏所斫之本乎？　此本舊所拓，尤可貴。　余見《蘭亭叙》多矣，此特一二見耳。　尤袤延之題。　跋王順伯第一本。淳熙丙午季夏望日。

唐文皇既得《脩禊叙》，命趙模、韓道政、諸葛貞、馮承素搨賜諸王、近臣。虞、褚、歐陽各有臨跡，至今不知幾本，而獨貴定武刻。　順伯諸本皆佳，顧以字肥而不剗者爲定武，則與余所見特異。　楊樞伯時有薛道祖親僉題一本正肥，云是唐古本。平

生所見前輩所跋定武本，皆有依據，一畢少董家賜本，一蔣丞相家米元章諸人跋本，一張文潛家王岐公跋本。最後見澄江呂氏舒王所跋，與此本無毫髮異，其刓缺處正同。益信山谷所謂「肥不剩肉，瘦不露骨」者。後有識者，當賞予知言。尤袤。順伯第二本。淳熙四年仲春望日。

定武《蘭亭叙》凡三本：其一李學究本，傳爲陳僧法極字智永所模，薛道祖別刻本易以歸長安，宣和間歸御府，前本是也。其二字肥有鋒鍔，道祖別刻刻留定武，與前本方駕，人多誤爲舊本，非也。其三「崇山」字中斷，字差瘦勁，得於脩城役夫，後藏康惟章伯可家。伯可云：舊刻與岐陽石鼓俱載以北。宋元功云：嘗從使金[二]，聞在中京。楊伯時云：與薛氏爲姻家，定武本以玉石刻舒元與《牡丹賦》。并記之，聊廣異聞。右東平榮芭題，淳熙十三年五月十三日。

舊聞薛師正帥定武，得《脩禊叙》石於殺虎[三]林。乞墨本者狎至，薛惡敲聲，刊別本以授之。時已二刻。其子紹彭又摹易元本以歸，自是定武所刻凡二本，政非舊物也。今觀順伯所藏，亦未敢以薛氏刊本爲證。然在等輩，實稱第一。余雖嗜此，所

蓄未敢自信，當訪佳本求正於順伯。建安袁說友跋，淳熙戊戌二月望日。

慶曆中，宋景公帥定武。有舉子攜此石至郡，死於營妓家。樂營吏號河水清者，見而識之，取獻景文。景文喜甚，不敢私有，留於公帑，世謂之定本。後薛道祖模換以歸長安。宣和中，詔取舊石，置睿思殿。嘗以墨本分賜近臣，時先君通籍殿中，遂得此本。間關兵火中，迨今數十年，秘藏不墜，精神煥發，豈有物護持耶？榮苢書。

榮次新所藏本。淳熙三年八月二十三日。

曾大父得侍徽祖經帷，獲賜書畫金石刻數十，定武《蘭亭》其一也。紹興辛巳，敵破歷陽，書卷俱燼。今見榮氏所寶，不勝慨歎。龔惇頤書，乾道辛卯正月十二日。

外兄王嘉叟處藏《蘭亭叙》，云初寮先生得於天上，與此無異，平時所見惟二本爾。覃懷李耆俊題，淳熙丁酉立秋。

熙寧末，滕章敏帥定武，大父以幕府從。時《蘭亭叙》石刻留郡齋，世人未知貴也。大父模十餘本。後十年，薛師正分閫，遂爲其子道祖易去，天下翕然欲得而不可矣。南渡以來，僕家僅存一本，深寶惜之，未嘗妄以示人。今觀榮次新所藏，略無毫

一〇六

髮之異，信可賞也。汝陰王明清識，乾道己丑暮春庚戌。

《蘭亭》得於薛氏最善。薛與西京王參政家世爲婚姻，所藏二百本，伯父、伯兄皆婿王氏，崇觀間分二十本，余得其一。南渡以來所見雖多，大抵皆晚，故多剝缺，然今亦未易得。沈端節約之識，淳熙乙亥十月既望。

《脩禊叙》，唐人所摹，最有典刑者。李學究得此石，攜以遊四方，而終於定武。熙寧中，薛師正之子道祖模刻贗本，易取歸洛。欲掩其跡，而於攜去之石鐫損「湍」「流」「帶」「右」「天」數字以爲異。其跡終不可掩，宣和間竟歸天上。其始末大略如此。其獨冠於他本者，山谷所謂「肥不剩肉，瘦不露骨」，蓋其彷彿矣。此紙乃未歸薛氏時所摹，尤爲可實。王厚之書，慶元丁巳下元日。

定武《蘭亭》爲薛師正之子紹彭易去。宣和初，其弟嗣昌獻於天上，徽宗命龕置睿思東閣壁。靖康亂，獨此石棄不取。高宗駐蹕廣陵，宗澤居守東都，見之，遣騎馳進。未逾月復南寇，大駕幸浙，失之。紹興中，向子固叔堅帥淮南，密旨令搜訪，不

獲。其後叔堅遭臺評以謂「窮窘藏，掘地土」，蓋由此。紹興壬子夏，覓官脩門，與順伯言此。世所未聞，當識之所藏舊本之左。斯碑紙乃越竹，豈非維揚模打者歟？中元日汝陰王明清題於寓舍芙蓉閣。

《蘭亭叙》「肥不剩肉，瘦不露骨」，如山谷語，頗似定本。但以越紙拓，故多疑之。今觀王仲言所聞，殆幾是耶？尤袤觀。

《脩禊帖》，李中甫用定武本刻於寧海官舍。所貴定武本者，以其鐫刻精好，不失右軍筆意而已。中甫新刊，或病其不能皆備衆體，故爲之解嘲。曾槃樂道題。

《蘭亭》以定武爲第一，而定武復有二本，真刻爲薛氏藏去，而以模本刻定武。比於吳傅朋處見真定武本，略不與他本相侔，此其次也。襄潭張嶠巨山書，紹興丁卯孟夏十四日。平仲必毛平仲，此刻今在趙仁仲家[四]。

世傳逸少書帖外惟有《蘭亭褉飲叙》《樂毅論》《黃庭》《遺教》四本。《蘭亭》《樂毅論》臨摹失真遠矣，而英姿逸韻，雅有存者。譬如忠臣義士，環偉絕特之才，雖放棄江海，形骸憔悴，而威儀詞令，毅然不撓，猶足以度越庸人無數也。而《黃庭》《遺

教》，皆非逸少之跡，歐陽文忠公以謂《黃庭》特後人緣山陰換鵝事，附益所爲[五]，《遺教》出於唐寫經手。余始聞而疑焉，及精考《蘭亭》《樂毅》，然後知文忠之言爲不謬也。

高郵秦觀太虛題。

右淮海先生黃素上所書《蘭亭叙》并題跋，集中不載。真跡今藏高郵勾氏壽南家。濟北晁子綺摹以入石，因書絕句云：「少游寫就蘭亭叙，逸韻英姿殆昔人。我祖同爲長公客，每於翰墨契精神。」但太虛新書誤增一「曾」字入行間，豈本於東坡耶？

山陰以蘭亭重，蘭亭以《禊帖》重。蘭亭故跡雖存，而《禊帖》獨無善本，因以定武古本刊諸石。廣平李洪書，慶元庚申仲春旦日。李又嘗刻一本，在安慶府，云得於故家。

歐陽[六]公集古今石刻，可謂博而精矣，而定武《蘭亭》不見其可貴。豈其時善本尚多，更有出定武之右耶？此本肥瘦纖穠，皆得其所，而法度森嚴，典刑具存，真定武舊刻也。周紫芝題，紹興[七]甲寅五月一日。

定武《蘭亭》，余家所蓄數十本。雖肥瘦勁弱不同，而各有所長，張顏書。楊伯時

本。慶元己未四月。

余家有定武李氏所藏，世稱善本。因見此刻，略無少異。衛涇書，慶元己未仲夏

七日〔八〕。

硬黃既不可得，定帖獲其真者亦希矣。清閟堂。

山陰馮氏本跋云：熙寧二年三月四日，時在瓦橋，晁端彥美叔題，次道書蘇易簡

翰林所作一篇。元豐元年閏正月晦日，謁美叔，因書之。常山宋敏求。元豐七年十

月九日夜觀《蘭亭》，見次道手墨，令人慨慕。端彥題。

此本有晁美叔、宋次道跋，爲可寶。宋所書蘇公詩，乃參政易簡題其家所藏唐人

摹本絹素上書，今藏太常博士汪逵季路家。余嘗見之。第二本與楊樗伯時所藏薛道

祖親題正同，以爲唐古本云。尤袤題。

《蘭亭》四本上還。昔有唐刻，妙甚。兵火散失，長懷惘惘。得觀諸本，頗覺神

明。還觀第一者奇絶，不敢奪愛。欲求第二者一本，不審可否〔九〕？敦儒再拜。

達〔一〇〕道機宜朝奉親友。達〔一一〕道嘗任宗丞，知復州，諱至游。傳其子鏗，字仲柔，今在其孫詢

之處。

姜夔藏本有四，其一題云「蘭亭」，乃是舊本。今定州贗本略以十數，亦各有好處，然余輒能辨之。黃庭堅、周翰嘗觀。姜跋云：「嘉泰壬戌十二月得於童道人。」山谷跋乃少年書，已得永和筆法。周翰者，文及甫之字。今此本歸檢正黃犖家。或云姜以他本聯此跋耳。

汶陽閤孝忠資道，元符戊寅秋七月晦日謁道濟。聽琴畢，鑒《蘭亭》。華陽王晉之，乙酉十月二十八日。

此石今遂歸長安薛氏，世所有者模搨而已。葛次顏題。第二本。姜跋云：「紹聖五〔二〕年六月一日，因得秦璽，改元元符戊寅。崇寧四年龍集乙酉，是時定武舊刻猶在薛氏，未歸御府。」

靖康後舊刻無幾，余收八帖，皆故家物。字體筆法與損缺處校之，衹一石爾，惟肥瘦不同爾。流俗不識妙處，但以其無皴剥古意，豈能辨前代所摹石未漫滅時本哉？單丙文書於漢江舟中。第三本。紹熙壬子至後三日。

都下有董承旨者，其先任定武，藏《禊帖》甚富。紹興中，有中貴任道源，欲盡買

之，不許。後尚方取去百本，酬以僧牒。時有堂後官高良臣及臺史盧宗邁，皆得之。高、盧死，出以轉售，故吾得之。皆熙、豐以前舊拓本，五字不損，紙墨如新，未經裝者。末後尚有一空行，姑存之，亦驗定刻之一助。第四本。嘉定二年長至日。

永和之刻，歷代所寶。前賢論訂，當以東坡爲是正。

義之《蘭亭記》，自永嘉亂，亡其石。癸卯歲，僕游定武，聞富人李氏得之。府帥下教，則得墨本一二而已。因授於尚書王公，使勒於瑯邪之石，以大觀者焉。守永陽郡杜符卿題，甲辰秋重陽日。

近見馮達道所藏《蘭亭》，使人欲起拜，留觀百餘日，乃歸之。今又得觀孟達本，清瘦勁拔，亦其流亞也。陸游務觀，嘉泰二年重午日。

《脩禊叙》乃留定武未歸薛氏本。承平日已不易得，況今日乎？臨川王厚之。

《蘭亭》以起草本爲第一。先公嘗言云，末後空一行者是。初得邵氏刻本，有「勳」字圓印在空中，又於姜堯章處見一本亦然。司馬遵。

跋高續古本。

康惟章官定武，與宇文粹中、蘇叔黨、田元邈、劉無言論《蘭亭》。惟章云：⋯《蘭亭》各有佳處，至於點畫，相去毫釐，以爲優劣，此非具眼，不能辨也。乃出篋中所有百本，云此皆得定武舊本，非不佳，顧皆在二刻後爾。惟章次子名復，用此說跋高氏所藏本。

石刻如右軍臨鍾繇《墓田帖》，長安范氏玉石，褚河南《靈寶經變相》小楷，秘閣開皇右軍諸帖，與定武《蘭亭》，則石工妙矣。高氏所藏《蘭亭》舊本，歲久斷爛，僅可褾軸。而意韻態度，邈焉高古，如晋宋間人物，風流超逸，後人皆不可及。此本紙墨俱稍新，而筆法備具，精神氣骨有跳天臥閣之雄，觀之可喜可愕。及與舊本并觀之，則品格標韻似覺少低，然皆佳本。洛人康復，紹熙癸丑上元日。

龍乘雲氣而上天，鳳皇翔於千仞。今見舊定本《蘭亭》，其猶龍鳳耶？陸游，慶元丙辰二月十一日。

王逸少一不得意，誓墓不出，遂終其身。子敬答殿榜之請，辭意峻甚，豈知世間有得喪禍福哉？以此學二王書，庶幾得之。若不辦[二三]此，雖家藏昭陵繭紙真跡，

字字而講之，筆筆而求之，去《蘭亭》愈遠矣。謂予不信，有如大江。陸游。

六一翁《集古》所録本四，而定刻纔居其一。米南宮所藏，以唐本爲最優，定刻

次之。物價豈有常哉？ 存夫人而已。 李兼《蘭渚輯録小叙》

蔡山甫論《蘭亭》，以古本爲右，云區區寶愛定武本者，是不知有唐刻本也。此

亦頗鍼流俗之膏肓。 鞏豐。

淳熙壬寅上巳，飲禊會稽郡治之西園。既玩順伯所藏《蘭亭叙》兩軸，知所謂

「世殊事異」亦將有感於斯文」者猶信。及覽諸人跋語，又知不獨會禮爲聚訟也。

附書其後，尤以發來者之一笑。或者猶以牋奏功名語右軍，是殆見其杜德機耳。

讀右軍牋奏，見其錯綜機務，使逢其時，能發明功名，著見於世矣。《蘭亭禊

叙》，蓋《國風・兔爰》之倫，千載而下，乃獨以其書傳。因見王順伯定武舊本，重爲

晦翁。

慨然。 陳傅良跋，淳熙四年十月二十一日。

近世論《蘭亭叙》感事興懷太悲，蕭統所不取，與《斜川詩》縱情忘憂，相去遠甚。

此似未識二人面目。《斜川詩》與風雅同趣，固當別論；若逸少論議，於晉人最爲根據。觀其與殷[一四]深源、謝安石、會稽王書，可見舉世玄學方盛，誰不能爲一死生、齊彭殤之言？顧獨以陳跡爲感慨，死生爲可痛，何也？《詩》三百篇，感思憂傷，聖人不廢，約之止乎禮義，以不失性情之正，此先王立人紀之大方也。若夫遣情於事外，忘趣於情表，晉以之淪胥矣，尚忍聞之哉？逸少此文，必有能辨之者。陳謙。

此本所從得題識號澹巖老人者，故右丞張澂也，見審定門。距今五六十年矣。及郭由中乙丑，米元暉丙寅，歲月皆可次第。余既不能知書，姑信其遠者，則此帖貴矣。

東坡反《蘭亭》意，爲《赤壁賦》，其詞飄飄高遠，終近蒙莊之氣象，與玄學不相似。

《脩禊叙》是右軍得意處，當落筆時，自有神助，醒後更寫十數本，終莫能及，此豈當以筆畫求哉？山谷晚得定武本，已僅能彷彿存筆意。今距山谷又幾何時，商榷真贋，大似逐塊。摹寫肥瘦，各自成妍，當時存之於心，會其妙處爾。解賞此語，許渠具一隻眼。羅點。

葉適跋游帖。

岐簡獻王得稿書之妙，專以晋右軍王羲之爲法，以極其變化。至《蘭亭脩禊叙》《樂毅論》，又王所愛玩。遺墨藏家廟者，今雖僅存，游嘗獲觀，皆奇麗超絶，動心駭目。王之孫不流，以從官長東諸侯，懼書家不能盡見奇跡，乃諏良工，并刻樂石，置會稽郡齋，而屬書其後。陸游。

寶劍既分，識者知其必合。凡物在天地間，離而復會，若有數焉。余始得蔡君謨字二紙，甚愛之，恨不見所跋唐搨賜《蘭亭》本，及魯公《與澄師大德帖》，可稽其始末。越數年，僚友石德興過余，偶於卷軸中見之，愕然良久，曰：「吾家舊物却有此二本，而無蔡跋。」乃取其遺余以足之，相與賞異，第不知何時析而爲二。今兹復會，其適然邪？其默有數邪？紹熙辛亥，余守會稽，因并刊之郡齋，爲此邦佳話云。王信。

校勘記

〔一〕「不與」二字原倒，今據《王氏書苑》本《法帖刊誤》改。

〔二〕「金」，萬曆本作「虜」，四庫本作「北」。

〔三〕「虎」，萬曆本、四庫本作「胡」。

〔四〕「家」字下原有「前」字，今據四庫本《六藝之一録》引删。

〔五〕「爲」字原缺，今據四庫本《六藝之一録》引補。

〔六〕「陽」，原作「兊」，今據四庫本《六藝之一録》引改。

〔七〕「興」，原作「熙」，今據文淵閣本改。

〔八〕「七日」二字原缺，今據四庫本《六藝之一録》引補。

〔九〕文津閣本下有「賜下」二字。

〔一○〕「達」，原作「逹」，今據四庫本《六藝之一録》引改。

〔一一〕「達」，原作「逹」，今據四庫本《六藝之一録》引改。

〔一二〕「五」，原作「三」，按改元元符戊寅係紹聖五年，諸本均誤，今據改。

〔一三〕「辦」，姚抄本、萬曆本、四庫本作「辨」。

〔一四〕「殷」，原作「商」，今據四庫本《六藝之一録》引改。

蘭亭考卷八

推　評

《太平廣記》載唐太宗遣蕭翼購《蘭亭叙》事，蓋譎以出之。輒歎息曰：《蘭亭叙》若是貴耶？至使萬乘之主，捐信於匹夫。《傳》稱子貢詐而存魯，弦高誕而存鄭。遺一言之細，建二國之業，猶不可以爲常。以太宗之賢，巍巍乎近古所無，奈何溺小嗜好，而輕喪其大哉？晚多閑居，頗屏世好，獨於古人筆墨之遺愛而不能置，顧甚於小年喜官爵，遲莫營田宅者，與前論異矣。因誦白居易《七德歌》曰：「功成理定何神速，速在推心置人腹。怨女三千放出宮，死囚四百求歸獄。」復歎曰：太宗以一旅取天下，惟信爾。夫不吝三千女而放出宮，自信也；不約四百囚而來歸獄，人信也。晋舍原何足道哉？全魯存鄭，利重於譎也；愛《蘭亭叙》，事小於欺也。其老而也。

將傳，至從其子求書從葬，亦累矣。累物均病於行，若太宗不累者大，累者小，則世將

曰：此何足以論諸信不信之間？士之行己，亦若此而已。然則此書雖以石刻傳，可

寶也。崇寧丙戌前冬至五日，東皋流憩洞李季良出之，晁補之題記。

陳正敏《遯齋閒覽》載其季父虛中語云：「右軍《蘭亭記》，其文甚麗，但『天朗氣

清』自是秋景，以此不入《選》。」而正敏又謂「絲竹管弦」亦重複，豈未熟《張禹傳》

耶？《漫録》謂承《漢書》誤，是也。《山樵夜話》

張彥遠《法書要録》所載《何延之蘭亭記》叙云：自右軍留付子孫，傳七代至永

禪師，付弟子辯才。太宗至遣監察御史蕭翼，微服作書生，以詭辯才，始得之。然劉

餗《傳記》云：《蘭亭叙》梁亂出於外。陳天嘉中，爲僧智永所得，至太建中獻之宣

帝。隋平陳，或以獻晉王，即煬帝也。帝不之寶，後僧智果借搨，及登極，竟不從索。

果師死，弟子辯才得焉。文皇爲秦王日，見搨本驚喜，乃貴價市大王書《蘭亭》，終不

至焉。及知在辯才處，使歐陽詢求得之。以武德二年入秦王府，貞觀十五年[二]搨十

本賜近臣。帝崩，中書令褚遂良奏：《蘭亭記》，先帝所重，不可留。遂秘於昭陵焉。

劉餗父子，世爲史官，以討論爲己任，於是正文字尤審。則辯才之師智果，非智永，求
《蘭亭叙》者歐陽詢，非蕭翼也。此事鄙妄，僅同兒戲。太宗始定天下，威震萬國，庇
殘老僧敢靳一紙耶？誠欲得之，必不狹陋若此。況在秦邸，豈能詭遣臺臣，亦猥信
之何耶？或云第十五行有「僧」字，蓋時搨本至多，惟此僧果所藏爲真本，故署「僧」
字以別之。或以爲「曾不知老之將至」，非也。王銍。

此跋與范丞相家所藏首尾不同。前一段已載紀原門，後有云：「滕章敏公元
發嘗爲先子言，帥定武日聞之故老。慶曆中，宋景文爲帥。有士子攜此石遊走四
方，最後死於營妓家。樂營吏孟水清取以獻，子京愛而不敢有也，留於公帑，自是
定武《蘭亭》傳天下幾四十年。至元豐中，薛師正樞密爲帥，攜去，其子紹彭別模
贋本在郡。然其親友猶於薛氏得舊本也。大觀間，其次子嗣昌始内之御府。靖
康[三]之亂，不知所在云。建炎三年十一月望，汝陰王銍書。」

此跋載歲月次序頗定，却無「或云」以下語，姑備録云。世昌。

永和中，王羲之脩禊事於會稽山陰之蘭亭。群賢畢至，少長咸集。序以謂「雖無

絲竹管弦之盛，一觴一詠，亦足以暢叙幽情」，則當時篇詠之傳可考也。今觀謝安五言詩曰：「萬殊混一象，安復覺彭殤？」而羲之《序》乃以爲「一死生爲虛誕，齊彭殤爲妄作」，蓋反謝安一時之語。而或者遂以爲未達，此特未見當時羲之之詩爾。其五言曰：「仰視碧天際，俯瞰綠水濱。寥闃無涯觀，寓目理自陳。大矣造化功，萬殊莫不均。群籟雖參差，適我無非親。」此詩則豈未達者耶？史載獻之嘗與兄徽之、操之俱詣謝安，二兄多言，獻之寒溫而已。既出，客問優劣。安曰：「小者佳。吉人之詞寡，以其少言，故知之。」今王氏父子昆季畢集，而獻之之詩獨不成，豈亦吉人之詞寡耶？景祐中，會稽太守蔣堂脩永和故事，嘗有詩，見詠贊門。蓋爲獻之等發也。葛常之立方。

晉右將軍書爲世所寶，於今八百餘年。其間以書法垂世者，無慮數百千輩，莫不敬而神之，未有以一言竊議者，可謂古今獨步矣。《脩禊詩序》又其所自愛重，付之子孫者，則又可知。獨不甚聞於宋、齊間，時尚未出也。唐興，文皇得之，而後盛行於世。論者言：自唐以來，以及我宋，未有不得乎此，而稱名世之書者，蓋萬世法書之所自出也。此《序》真跡真刻，皆亡已久，今所有者，唐世模搨所傳。承平日，惟定武

號稱第一，尚幸及見之。歐陽文忠公《集古》有四，未嘗盡得。今雖有之，亦莫能辨。

山谷嘗論褚河南所臨反豐肥，因及洛下張景元龍圖所藏，而云劚地所得者。蓋築地，則此石當爲杵碎，因築得之，中有柎竅，縱廣僅數寸，大都不過三十餘字，初號「杵蘭」，其字輕瘦勁健，與定武本不可高下，神氣飛動，尤覺天成。識者云：此真褚河南所臨也。自是易名「褚蘭」。猶憶「静」「躁」諸字，妙處不能形容，以此知昭陵所藏，蓋可想見。因思天下尤物，昔人所謂「百不爲多，一不爲少」。雍意不然，不可無一，不可有二，一或可保，二則騰空而去矣。《書詁》有言：「《樂毅》《黄庭》，但得成篇，足爲國寶，況此《序》爲絶筆乎！」方知文忠千卷，不無濫録；鄴侯三萬，奚以多爲。雍衰耄之年，得再觀定武舊本於夷陵，乃三歎息而書其後。淳熙辛丑歲中秋日，河南郭雍書。雍，峽州人，號沖晦先生，字頤正。

　　王羲之《蘭亭三日序》，其辭翰爲世所寶。然議者以謂梁昭明太子不集此篇於《文選》者，以其有「天朗氣清」之句。或者以爲不然：季春乃清明之節，朗亦明也，於義未病。予因讀《楚詞》云：「秋之爲氣也，天高而氣清。」由是知昭明之所去取

也。又如所謂「絲竹管弦[三]之樂」，語衍而複，茲皆逸少之累歟？ 王得臣《麈史》

范季隨一日謁陵陽公，坐間見《文選》一冊，公指以相示曰：「古語云：『《文選》爛，秀才半。』其間有多少事。」一客輒曰：「常聞人言，王右軍《蘭亭叙》不入《選》，蓋爲不合有『絲竹管弦』之語，絲竹即管弦也。又『天朗氣清』，不當於春時言。」公笑不答。客退，叩之。公曰：「春多氣昏，是日天氣清朗，故可書，如子美詩『六月風日冷』之義。『絲竹管弦』四字乃班孟堅《西漢》中語。梁以前古文，不在《選》中者至多，何特此《叙》耶？ 安可便出議論？」《陵陽室中語》

《世説》：王右軍得人以《蘭亭集叙》方《金谷詩序》，又以己敵石崇，甚有欣色。

注云「王羲之《臨河叙》」，則是《叙》亦名「臨河」，劉孝標當有所據。東坡曰：「此許敬宗之言。敬宗，人奴也，見季倫金多，故以爲賢於右軍爾。夫二十四友皆望塵之流，豈足比方逸少耶。」東坡《山陰陳跡》詩：「强把先生擬季倫。」

徐彥和送此卷，云是《右軍研繪圖》。余觀此榻上偃蹇者，定不解書《蘭亭叙》也。

右軍在會稽時，桓温求側理紙，庫中有五十萬，盡付之。計此風神，必有巖壑之

趣爾。　永思堂書。　山谷題《右軍硯繪圖》後。

謝安人物爲江左第一，其爲政殊，未可逸少意，作書譏誚，殆欲痛哭。此可謂君子愛人以德者。以紙五十萬與桓溫，何足道哉？此乃史官之陋，而魯直亦云爾，何哉？本傳又云：蘭亭之會，或以比金谷，而以安石比季倫，聞而甚喜。金谷之會，皆望塵友也。季倫於逸少，如鴟鳶之於鴻鵠。尚不堪作奴，而以自比？決是晉宋間妄語。史官許敬宗，真人奴也，見季倫金多，賢於逸少。今魯直亦怪畫師不能得逸少高韻，豈不難哉！　東坡跋《硯繪圖》。

徐師川云：蘇端明嘗言，魯直雜文專法《蘭亭》。　《後山談叢》。

米寶晉嘗有一帖與宗虞世恬之子太尉，云：「先公墓誌頃刻得筆，不使粗細相間。如《蘭亭》披之花雲滿目，乃非吏人書也。」此亦可以開示習《蘭亭》之蹊徑也。　《山樵夜話》。

右軍器宇詞翰三者俱優，而《曲水序》中有樂極悲來，嗟悼之意。《文選》中收王元長《曲水詩序》，《曲水叙》不收，豈昭明深於内學，以羲之不達大觀之理，故獨遺

耶？晁氏。

寶晉題黄素《黄庭經》後有云：逸少真書，惟此經與《樂毅論》《太史箴》《告誓

文》《累表》也。《蘭亭》《洛神賦》皆行書，其他并草書也。草書〔四〕十行敵行書一字，

行書十行敵真書一字耳。《寶章集》

《蘭亭》「絲竹管弦」，或病其説。歐陽公記真州東園：「汎以畫舫之舟。」曾子固

亦以爲疑。

《蘭亭集》或以方《金谷叙》，右軍甚喜。此殊不可曉。郗嘉賓〔五〕喜人以己比苻

堅，殆同此病。陳公廙居洛，爲禊飲，與客酬唱，無愧山陰之《叙》者，謂「禮義無疏曠

之比，道藝當筆札之工，誠不愧矣。余觀逸少、安石，邁往不屑之韻，豈但筆札之

工」？公廙自云無愧，蓋王謝之細耶。韓安國不能賦，罰酒三斗。子敬詩不成，亦飲

三觥。議者以是少之，雕蟲生遂有矜色。彼豈謂一詩一賦，足以盡豪傑之士哉？胡

明仲跋羅長卿所藏《蘭亭詩》。

《羲之傳》云：「初渡浙江，便有終焉志。會稽佳山水，名士多居之，謝安未仕時

亦居焉。孫綽、李充、許詢[六]、支遁與羲之同好，嘗燕集山陰之蘭亭。」羊欣《筆陣圖》云：「羲之年三十三書《蘭亭叙》。」王師乾撰《右軍祠堂碑》，云：「右軍自内史後，峻誓墳塋，捐棄龜組。曲水蘭亭，自爲之序。」黃長睿《東觀餘論》云：「永和十年，右軍年三十八時，已去會稽郡矣。」何延之《蘭亭記》云：「永和九年暮春，宦遊山陰，脩禊禮。」所記右軍出處、年歲皆不同。《晋傳》云：「羲之初渡浙江，有終焉志。會稽佳山水，名士多居之。嘗與同志燕集山陰之蘭亭，爲之序以申其志。」信如列傳，則蘭亭之遊，乃右軍隱居之日也。按《通鑑》云：「永和四年，殷浩以江州刺史，王羲之爲護軍。八年，王羲之遺殷浩書諫北伐。十年，以前會稽太守王述爲揚州刺史。」又《晋傳》，義之自護軍右將軍會稽内史，實代王述。及述刺揚州，臨發一別而去。後王述檢察會稽郡。疲於簡對，稱疾去郡，於墓前自誓。時永和十一年之三月也。以此推之，歲在癸丑爲永和九年。其時爲會稽内史，無可疑者。《晋傳》既脱略，羊欣、王師乾輩所記皆舛。黃長睿號該洽，嘗跋右軍《破羌帖》云：「永和十二年，去會稽郡已歲餘。」此語良是。至《東觀餘論》則自相牴牾，有不可解。傳又言右軍壽五十有九。

蘭亭考

一二六

按右軍生於惠帝太安二年癸亥，沒於穆帝五年辛酉。以此推之，右軍蘭亭之遊，時年五十有一。當是時，謝太傅隱居東山，遂同此集，碑署「瑯琊王友謝安」是也。葛常之《韻語》云：「一死生爲虛誕，齊彭殤爲妄作」，蓋用謝安一時之語。或者又疑義之傳爲會稽內史日，與尚書僕射謝安書云。按謝太傅以升平四年爲桓宣武司馬，後十餘年始當國爲僕射，而永和八年爲尚書僕射者，謝尚也。以尚爲安，乃《傳》之誤。李兼。

校勘記

〔一〕「年」字原缺，今據四庫本《六藝之一録》引補。

〔二〕「靖康」，萬曆本作「胡羯」，四庫本作「金人」。

〔三〕「絲竹管弦」，原作「管弦絲竹」，今據四庫本改。

〔四〕「書」字原缺，今據四庫本補。

〔五〕「賓」字原缺，今據四庫本《六藝之一録》引補。

〔六〕「詢」，原作「珣」，今據四庫本改。

蘭亭考卷九

法 習

右軍之書，代多稱習，良可據爲宗匠，取立指歸。豈惟會古通今，亦乃情深調合。致使摹搨日廣，研習歲滋。先後著名，多從散落；歷代孤紹，非其效歟？試言其由，略陳數意。止如《樂毅論》《黃庭經》《東方朔畫贊》《太師箴》《蘭亭集序》《告誓文》，斯[二]并代俗所傳，真行絶致者也。寫《樂毅》則情多怫[二]鬱，書《畫贊》則意涉瓌奇，《黃庭經》則怡懌虛無，《太師箴》則[三]縱橫爭[四]折。暨乎蘭亭興集，思逸神超，私門戒誓，情拘意慘。所謂涉樂方笑，言哀已歎。豈惟駐想流波，將貽嘽嗳之奏；馳神睢渙，方思藻繪之文。雖其目擊道存，尚或心迷議舛。莫不强名爲體，共習分區，豈知情動形言，取會《風》《騒》之意；陽舒陰慘，本乎天地之心。孫過庭《書譜》

褚遂良正行全法右軍。洛都袁氏家遂良書《帝京篇》一卷，體裁用筆竊效《蘭亭》。《法書苑》。一本云今司徒王欽若。

山谷遊荊州，得古本《蘭亭》，愛玩不去手，因悟古人用筆意，作小楷日進，曰：「他日當有知我者。」山谷家傳有云：「公楷法妍媚，自成一家。」餘與此同。

東坡道人少日學《蘭亭》，故其書姿媚，似徐季海。至酒酣放浪，意忘工拙，字特瘦勁，乃似柳誠懸。中歲喜學顏魯公、楊風子書，其合處不減李北海。至於筆圓而韻勝，挾以文章妙天下，忠義冠日月之氣，本朝善書，自當推爲第一。數百年後必有知余此論者。《東坡墨跡後》。

王著臨《蘭亭序》《樂毅論》，補永禪師、周散騎《千字》，皆絕妙同時，極善用筆。蓋美而病韻者王著，勁而病韻者周越，皆渠儂胸次之罪，非學者不盡功也。顏太師稱張長史雖姿性顛佚，而書法極入規矩也，故能以此終其身而名後世。如京洛間人傳摹狂怪字，不入右軍父子繩墨者，皆非長史筆跡也。蓋草書法壞於亞栖也。《周子發帖》。

使胸中有書數千卷，不隨世祿祿，則書不病韻，自勝李西臺、林和靖。

古人作《蘭亭叙》《孔子廟堂碑》，皆作一淡墨本，蓋見古人用筆迴腕餘勢。若深墨本，但得筆中意耳。今人但見深墨本收書鋒鋩，故以舊筆臨仿，不知前輩書，初亦有鋒鍔，此不傳之妙也。《淡墨研銘》。

子瞻少時學《蘭亭》，極遒媚。中年以來筆墨重實，李北海未足多也。今時學《蘭亭》者，不師其筆意便作形勢，正如羡西子捧心，而不自寤其醜也。余嘗觀漢時石刻篆隸，頗得楷法。後生若以余説學《蘭亭》，當得之。元祐六年十月丙子，阻風於蕪湖縣，徑行到吉祥寺。魯直題。

王氏書法，以爲「如錐畫沙，如印印泥」，蓋言鋒藏筆中，意在筆前爾。承學之人，更用《蘭亭》「永」字以開字中眼目，能使學家多拘忌，成一種俗氣。要之，右軍之言，群言之長也。《跋絳帖》。

東坡云：「大字難於結密而無間，小字難於寬綽而有餘。」寬綽而有餘，如《東方朔畫像贊》、《樂毅論》、《蘭亭禊事詩叙》、先秦古器科斗文字。結密而無間，如焦山崩崖《瘞鶴銘》、永州磨崖《中興頌》、李斯嶧山刻秦始皇及二世皇帝詔。近世兼二

美，如楊少師之正書行草、徐常侍之小篆。此雖難於爲俗學者言，要歸畢竟如此。如人眩時，五色無主，及其神澄氣定，青黃皂白，亦自粲然。學書時時臨模，可得形似。大要多取古書細看，令入神，乃到妙處。唯用心不雜，乃是入神要路。

一本云：東坡云云，此確論也。予嘗申之曰：結密無間，《瘞鶴銘》近之；寬綽而有餘，《蘭亭》近之。已上山谷。

校勘記

〔一〕「斯」字原缺，今據《書譜》墨迹補。

〔二〕「佛」，原作「拂」，今據《書譜》墨迹改。

〔三〕「則」，原作「又」，今據《書譜》墨迹改。

〔四〕「争」，原作「奇」，今據《書譜》墨迹改。

蘭亭考卷十

詠　贊

羲之年三十三書《蘭亭》，三十七書《黃庭經》，書訖，聞空中有語：「卿書感我，

而況人乎？　吾是天台丈人。」羊欣《筆陣圖》

《二王書語》中有《蘭亭詩》云：「悠悠大象運，輪轉無停際。　陶化非吾匠，去來

非吾制。　宗統竟安在？　即順理自泰。　有心未能悟，適足纏利害。　未若任所遇，逍遙

良辰會。」其一。　元章云：王仲孜收《蘭亭詩》一卷，「悠悠大象運」殆是一種分開。

　「三春啟群品一作跡，寄暢在所因。　仰眺碧天際，俯磐綠水濱。　寥朗一作闃無厓

觀，寓目理自陳。　大矣造化功，萬殊莫不均。　群籟雖參差，適我無非鄰。」其二。　御府本

及陸柬之本「鄰」作「新」，又有作「親」字。　第一卷此詩無前二句。

「猗撫二三子，莫匪高所托。造真探玄根，涉世若過客。前識非所期，虛室是我宅。遠想千載外，何必謝曩昔。相與無相與，形骸自脫落。」其三。

「鑑明去塵垢，止則鄙吝生。體之固未易，三殤解天刑。方寸無停主，矜伐將自平。雖無絲與竹，玄泉有清聲。雖無嘯與歌，詠言有餘馨。所樂在一朝，寄之高千齡。」其四。

「合散固其常，脩短定無始。造新不暫停，一往不再起。於今爲神奇，信宿同塵滓。誰能無此慨，散之在推理。言立同不朽，河清非所俟。」其五。《法書要錄》

柳子厚《邕州馬退山茅亭記》曰：「蘭亭也，不遭右軍，則清湍脩竹，蕪沒於空山矣。」

《韓漳州報澈上人詩》云：「早歲京華聽越吟，聞君江海分逾深。他時若寫蘭亭會，莫畫高僧支道林。」

韓忠獻王《帥定武喜得蘭亭石刻》詩云：「臺英正約尋芳會，誰是山陰作序人。」

又云：「欲繼永和脩故[二]事，愧無神筆走龍蛇。」又云：「欲學永和當日序，愧無奇筆

紹前蹤。」又云：「一觴一詠無絲管，恰似蘭亭列坐時。」又云：「休論俛仰爲陳跡，且

學山陰祓禊杯。」又云：「會餘俯仰皆陳跡，不醉山陰定笑人。」

東坡《墨妙亭詩》：「《蘭亭》繭紙入昭陵，世間遺跡猶龍騰。顏公變法出新意，

細筋入骨如秋鷹。」

東坡《和陶詩》云：「再遊蘭亭，默數永和。」考蘭亭之會，自右軍、謝安凡四十二

人。後大曆中，朱迪、吳渭、吳筠等三十七人《經蘭亭故池》〔二〕聯句》「賞有文辭會，歡

同癸丑年」之句，必用是事。　姚令威《西溪叢語》

華鎮《會稽詠古詩》：「墨妙風流亘古今，等閑陳跡冠山陰。耳聞貞觀求真跡，眼

見天章照茂林。鐵限僧房跡未移，千通真草了無遺。《蘭亭》墨妙何由見，祇説蕭郎

奉使時。」山中父老尚能説蕭翼事。

薛道祖詩：「東晉風流勝事多，一時人物盡消磨。不因醉本《蘭亭》在，後世誰知

舊永和。」清閟堂楊伯時本。

欒城《山陰陳跡》詩：「卧對郗人氣已真，晚依丘壑更無倫。不須復預清言侶，自

是江東第一人。」注云：逸少知清言之害，然《蘭亭記》亦不免慕清言耳。

山谷《題楊凝式書》：「俗書喜作《蘭亭》面，欲換凡骨無金丹。誰知洛陽楊風子，下筆却到烏絲欄。」

山谷《贈丘十四》詩：「擁書環坐愛窗明，松花泛硯摹真行。字身藏穎秀勁清，問誰學之果《蘭亭》。」

蘇易簡《題家藏蘭亭詩》：「有若像夫子，尚興闕里門。虎賁類蔡邕，猶旁文舉尊。昭陵自一閉，真跡不復存。今余獲此本，可以比璵璠。」

蔣之奇《墨妙亭詩》：「《蘭亭》搨本得遺法，字體變化人莫窺。梭飛壁間勢屈矯，劍出獄底光陸離。可憐闕齧侵點畫，鐵網買斷珊瑚枝。」

永徽中所模《蘭亭叙》，後題云：「永徽去貞觀不遠，得真爲最。」其詩曰：「永和九年暮春月，内史山陰幽興發。群賢題詠無足珍，叙引抽毫取奇札。二十八行三百字，模寫雖多誰定似。昭陵竟發不知歸，尚有異如，神助留爲後世法。好之寫來終不如，神助留爲後世法。二十八行三百字，模寫雖多誰定似。昭陵竟發不知歸，尚有異形終可秘。彦遠記模不記紙，《要録》班班有名氏。後生有得苦求齊，俗説紛紛那

有是。」

熠熠客星，豈晉所得？養器泉石，留膩翰墨。戲著談標，書存馮式，鬱鬱昭陵，玉碗已出。戎溫無類，誰寶真物。如月非虛，志專乃一。繡縟金鑣，瑤機錦被。猗歟元章，守之勿失。

翰墨風流冠古今，鵝池誰不賞山陰。此書雖向昭陵朽，刻石猶能易萬金。紹興十六年歲次丙寅，季春二日，懶拙翁米元暉跋於行朝天慶觀東私居書航之北窗。時雨霽風和，窗明几靜，投閑杜門，為情良適。觀貞觀[三]《脩褉序》，尤快人意也。跋致柔定武本。

圖契朴雕稱聖智，萬古奔沈餘末伎。《蘭亭》醉墨更無加，始信功名皆儻爾。庚翼兒郎豈不點[四]，自是家雞卑野雉。退之強聒六藝疎，見處纏能到姿媚。丞相有金那得取，不與官家深自秘。却因同好露心胸，誤使蕭翼誇善計。摸金何用置中郎，温韜家有昭陵器[五]。披沙但衹取黃金，剔軸安能收故紙。天章寶塔高嶫[六]峩，永著文皇好文藝。至今油蠟模未已，善本何辭萬金棄。以上寶晉。

真僞紛紛聖[七]得知，風流千古一羲之。山陰勝概今何在，却有人傳定武碑。李

大異跋游本。

逸少遺墨，尤貴《蘭亭》。至於玉石不肯隨耶律入旃酪之腥〔八〕，此爲異也。臨紙三歎，繫之以詩：英華最忌凋元氣，骨瑩神清袚禊時。蠶繭鼠鬚雖我助，家雞野鶩竟誰癡。梓棺賻襚從英主，玉石遲留肯裔夷？今日中原陷荊棘，摩挲墨本鬢成絲。昭陵忍死覓繭紙，月在長空影浮水。來禽不傳練裙毀，婢作夫人喪容止。家雞野鶩知何似，醜婦撫臁羞欲死。君家所藏《脩禊》字，如錐畫沙夐無比，定武長沙蛇蚓爾。王仲衡題袁氏本。

河東薛紹彭勒唐搨硬黃本，嘗贊其後云：「文陵不載啓，古刻石已殘。鋒鋩久自滅，如出撅筆端。臨池幾人誤，詎識筆意完。貞觀賜搨本，尚或傳衣冠。茲實兵火餘，分派非殊源。妙用無隱跡，神明當復還。秘藏懼不廣，模勒金石刊。庶幾將墜法，可續後世觀。來者儻護持，何止敵瑙瑤。」清閟堂本。

柳公權《紫絲靸》《蘭亭詩》二帖，待制王廣淵摹石，跋云：「龍圖大諫李公帥府，暇日出書，請模石。」李公，李師中也。寶晉的聞，云今在富鄭公子宿州使君家。

定武本自薛嗣昌進入，詔龕置宣和殿壁，或云睿思東閣。後徙艮岳瑪瑙亭。舊傳《宮詞》云：「瑪瑙亭根萬寶陳，珠連璧合鬭精神。眇然一片中山石，有許光芒獨冠倫。」蓋謂是也。或說米寶晉所賦《清平詞》之一章。 桑氏《筆記》

文皇嗜好非聲色，偶愛《蘭亭》亦其癖。河南猶恐後來聞，竟使昭陵隱真跡。世間能悟知幾人，墨本珍[九]傳意愈勤。有似春雲隱明月，光影還到千江分。多言南渡罕曾[一○]見，大勝薛家蟬翼本。嗟我學書從少年，較計點畫分妍。老拈撅筆萬事懶，忽見錦軸心淒然。真行姿媚公所取，篆隸何妙更兼有。退之但作《石鼓歌》，談笑譏訶換鵝手。 新安羅頌

堂堂淮陰侯，夫豈噲等伍。放翁評此本，可作《蘭亭》祖。馮氏所藏《蘭亭》二本，得之昭德晁氏。端彥字美叔，說之字伯以，公毫字武子，其三世也。嘉泰二年二月六日，陸游年七十八題。

繭紙藏昭陵，千載不復見。此本得其骨，殊勝《蘭亭》面。右定武舊本《蘭亭》，骨氣卓然可見，不以「流」「湍」「帶」「右」「天」五字定真贗也。陸游識。

南朝千載有斯人，拈出蘭亭花草春。俛仰之間已陳跡，至今此紙尚如新。　楊誠齋

跋袁起巖本。

劉度次裴《過蘭亭書堂》詩：「《蘭亭》擬《金谷》，逸少比季倫。史臣作此語，無

異屠沽人。君看《蘭亭》墨，歲久跡豈陳？當時本嬉戲，後世乃見珍。我行適春暮，

及此禊飲辰。墨池奏環珙，書堂暗松筠。堂中有遺像，儼坐遺〔一〕冠巾。情知金堂

仙，可望不可親。物色儻見之，欲去猶逡巡。」

昭陵永閟千年跡，定武相傳幾樣碑。此是中原舊時本，石今焉往落東夷。君家

何處得此紙，刻畫爛然猶可喜。六丁神物好護持，更有諸賢題姓字。環澗王容。

路入山西更向西，雨和春雪旋成泥。風吹疊巘雲頭散，月照平湖雁影低。拄杖

負書尋遠寺，倩童牽鹿渡深溪。今朝獨宿巖東院，惟聽猿吟與鳥啼。　蕭翼《宿雲門東客

院》

《留題雲門》

絕頂高峰路不分，嵐煙長瑣綠苔紋。獼猴推落臨崖石，打破下方遮月雲。　蕭翼

右蕭翼詩辭，不多見，此二詩在雲門作。所謂「拄杖負書」者，正訪《蘭亭》時也。似孫題。世昌近於東墅閱高續古校書法書名畫，方見此詩及跋。使御史不有此行，烏得是清絕語？故具載之。

一庵東晉守，八體入神書。墨水傳遺跡，《蘭亭》表舊居。掛冠高興逸，坦腹舊狀虛。峻嶺崇山景，依然想似初。高祖之《右軍祠堂》。

王龜齡《會稽》詩：「群賢少長畢經過，曲水流觴憶永和。一代風流已陳跡，世殊事異感傷多。悟言一室許誰親，相遇無非我輩人。放浪形骸嗟老矣，仰觀宇宙尚艱辛。」

右軍書最珍此者，以其草稿塗竄之餘，初不用意，而筆墨蕭散，自有天然奇趣耳。無心工拙當閒暇，信手縱橫盡技能。朱蠟膳摹猶若此，可憐真跡殉昭陵。紹興戊午秋，因觀畢氏所藏定武舊石本，爲題前句。河東薛僴季同。

昭陵繭紙傳夢事，脩禊千古欽餘芳。公今克攜定武本，趙北復歎塵沙黃。細看筆力自外出，妙處畫裏藏鋒鋩。漢官威儀落眼界，九鼎之重虞窺攘。暗中模索辨真

贗，蔀屋猶有千丈光。麴車道逢我所嗜，流涎顧視裾淋浪。祈公分貺我一本，小儒不願尚書郎。頃在建康，少董寶此，凡三本，是時已作此語。及過臨安，少董竟以一本爲貺。暇日復過書堂，又觀此善最，因書前詩以繼其後。康山田秀實。

生涯寄簞瓢，嗜古成傳癖。胸蟠萬卷書，《禊帖》究所出。三百七十五，異論溢編帙。更相自戈矛，又類相形色。我昔識諸老，高論聆侍側。王筆貴藏鋒，真贗拚〔二二〕金錫。精神苟不具，徒爾致研席。搜訪諸賢語，編類置丈室。使我心豁然，登山如得展。妄意於斯文，庶可益涓滴。作詩謝來況，持寄俟他日。趙徽州彥衛倅台日，常許《蘭亭》〔二三〕說。丙辰春，因以詩扣之，此其次韻也。

形槁木，心死灰。被裘褐，櫝瓊瑰。彼烏紗而皂帶，其慢言似高，其游言似詼。機心舞於眉端，蓋有與之偕來乎？李漢老，跋田務本家藏《蕭生取蘭亭圖》。

校勘記

〔一一〕「故」，四庫本作「禊」。

〔二〕「池」，文津閣本作「地」。

〔三〕「貞觀」，文淵閣本作「右軍」。

〔四〕「點」，文津閣本作「精」。

〔五〕「器」，四庫本作「筥」。

〔六〕「蝶」，四庫本作「嵯」。

〔七〕「聖」，四庫本作「甚」。

〔八〕「不肯隨耶律人旆酪之腥」，文淵閣本作「因耶律之所棄幸而得存」。

〔九〕「珍」，四庫本作「真」。

〔一〇〕「罕曾」，文淵閣本作「曾罕」。

〔一一〕「遺」，文津閣本作「道」。

〔一二〕「挤」，文津閣本作「分」。

蘭亭考卷十一　　　　　　　　　　　　　　　　　桑世昌集

傳　刻

御　府

一本。紹興元年秋八月十四日刊定武本。後有「寶」字方印及御製跋。

一本。「會」字全，不界行。「斯文」下有「貞觀」單印，上角微圓。末篆書題「貞觀石刻，紹興乙卯重刊」。已上二本又見紹興、淳熙雜法帖內。

一本。闕「在癸丑」「稽山陰之蘭亭」「脩」「長」「此」「林脩竹」「又有清流激」「天」共二十一字，有「紹興」雙印。

一本。「領」字有「山」字，「會」字全，無界行，有「紹興」雙印。

一本。「會稽」下闕「山」字，蛟篆「紹興」雙印。

定　武

一本。「天」字小損。其字瘦勁。

一本。「天」字全。字肥。此疑是古本。

一本。鐫損「湍」「流」「帶」「右」「天」五字。

一本。「崇山」字中斷，第六、第七、第八三行破，裂「無絲竹管弦之」「一觴一詠亦足以」「是日也」十六字。榮苞云：定武脩城役夫所得，後歸康惟章家。

一本。棗木刻，五字不損。王順伯所類本內。

一本。「亭」「列」「幽」「盛」「遊」「古」「不」「群」「殊」九字不全。

右今士夫家所藏本，未易殫紀其詳。有已見於審定卷者不復重出，特舉其概爾。

會稽

一本。辛道宗跋云：宣和庚子冬，被命平二浙賊。明年夏，剡溪掃殘孽還，訪蘭亭遺跡於天章寺。是時兵燼初絕，盡為荆棘瓦礫之場。王謝風流，惟山川在爾。裴回四顧，為之歎息。求於越人，得舊《脩禊叙》，筆畫失真。意謂當有來者，能求佳本，刻之林下。後十年，建炎庚戌歲，扈蹕再至。雖舊寺棟宇已成，而所期未副，剡山陰無《蘭亭帖》，豈非是邦闕遺也？遂以唐臨本刻石，卷有太上皇帝宸翰。係是徽廟御書「唐賢所臨《蘭亭帖》」六字，以御寶印其上。鑑賞後則蔡襄君謨、宋敏求次道，一時名公題字。又曰「延雋」者，周仲章也，安惠公起之子，膳部外郎越姪也。其家圖書為當時第一，此本淵源固有自矣。曰「大防」，呂汲公也。曰「陟」，袁[一]世弼也。曰「彝[三]」，劉執中也。曰「洙」，孫巨源也。曰「彦先」，許覺之也。曰「仲求[三]」，豫章李定也。因并刻之石，以遺山中僧，庶幾少補訪古幽討之士攬詩[四]云。紹興改元五月甲午。又：紹興元年，車駕駐會稽。正月十二日，會宰屬官於政事堂之別廳。時

辛道宗為樞密都承旨，出所藏唐人臨本《蘭亭》，云出內府。毘陵張守、金陵李回、洛陽富直柔、襄陽范宗尹同觀。或云辛道宗所刻，不存。闕「雖」「當其欣於」「己」「快然自足不知」「將至」「所之既倦情隨事」等字，又第五字有「察」字。

一刻，蠟紙本，有「少長咸」「欣」「俛仰之間以為陳跡猶不」十四字，雙鉤不填。

後題「乾符元年三月」。詳見臨摹門。

洛　陽

一本。後有僧權署字，係題「開寶十八年三月二十日」。

邯　鄲

一本。「不痛哉」「若合一契」兩行之間甚闊，止無「會」字。

余嘗見此本於表姪陸寓處，清勁可愛。自第一行至第十七行下皆損一字，移注於其上。後跋云：「定武《蘭亭》真本今已不知所在。揉有家藏者，因官邯鄲，乃摹於

石，以永〔五〕其傳。大宋元祐四年，張揉益仲。」

婺女

一本。在倅廳。自第十三行至末橫裂而上，又自二十八行後自裂處五行。詢之

耆老，云其石碎已百年。王自牧家有未經刊缺時本，庶幾定武典刑也。

一本。在韓〔六〕澗家。

一本。褚遂良貞觀八年所模，叙首無「永」字，雖古而未盡善也。

豫章

一本。前有「忠孝之家」方印，後題「唐貞觀中石本」。後六印作一行，錢形「忠

孝之家」印，「黃扉珍玩」。又三印，字不可辨。末同前方印。

一本。在法帖內，第十、十一、十二、十三行有橫裂文。

一脩城所得本。前有薛稷書「義寶過盈尺。參神明以長生，月以曜物。得麒

麟」兩行十八字，後高宗皇帝取石入德壽宮。今此兩行，《鼎帖》中刊在薛稷書內。又王仲信

跋云：「此本得於西霞老道士，云長安政和中脩故宮，掘地得此石。其精神鋒鋩在真定本上。」

七 閩

刻貞觀本，與豫章同。前有「忠孝之家」方印，後亦同前六印，但第五印在後。

行下有「漢北平守世家」印，印後方題「唐貞觀中石本」。

括 蒼

三本。「會」字全，有界行。後題：「模家本，留刻仙都。紹聖丁丑，蜀人劉涇。」

金 陵

一本。「熙寧丁巳六月二十七日，省局手裝，堯民誌。」後跋云：「《蘭亭》石刻，

世以定武爲最先。公熙寧間得此本，誌而藏之，逮今七十有一年。懼歲久手澤湮漫，

并刻於建甯府治。紹興丁卯十一月旦，清豐晁謙之謹題。」

上饒

一汪氏本，刻同豫章。自第十至十四行橫裂，後有「汪德輝」「忠衛社稷之家」二印。

景陵

一本。自第一行首至第七行末裂文甚大，乃景陵郡齋舊物，湮沒民間日久。郡守何文度得之，紹興丁丑歲十月十有二日跋。

九江

一本。自第五行首至九行末有大裂文。

龍舒

一本。刻褚書，有篆額「蘭亭記」。作長行。後有「黃扉珍玩」印，「忠孝之家」圓

方兩印，題「貞觀八年褚遂良摹」。

八桂

一本。用米寶晋本開，後有「米氏印記」。

永嘉

一本。字大行闊，并刻乾封二年懷仁集右軍及序，有秦、吳三跋。

丹丘本

一本〔七〕。前有薛稷篆十八行字者，見存彭澤家，云得之淘河之夫。

常德

一本。乾道間所刻，具三體，仍載坡、谷諸跋在其後。有毅胡林一事，尤佳。

一掘出麻姑，石本。「列坐」「盛」「是日」六、七、八三行裂損十九字。

一本。無「會」字及界行，後有「玉冊官楊仙芝摹刻」八小字。

周安惠家本

此本見存秀邸，有曾伋彥思跋，曾得於越之姪衍，乃[八]大觀己丑歲也。紹興癸酉重加表飾已四年。

陳氏本

簡齋用池紙臨，中闕「痛」字。高宗所賜臨本亦然，似是御本寫也。

臨　川

三米本

米氏父子模刻於淮山樓。

杵　本

因斸地而得者，有枘竅。初號「杵蘭亭」，後易爲「褚」。

陶氏本

陶憲定，字安世，多藏秦漢以來古物，有定武本。

諸葛氏本

字極大，恐是別本模。

錢氏本

前後凡七印，有文僖公手書「唐貞觀中石本」六字。紹興癸酉夏六月元孫傑之刻。

中山王氏本

此本前瘦後肥，體畫溫潤有典型。後列六印亦佳。

吳氏本

「斯文」下有「吳璜書」印。

尤氏本

遂初尚書用楊伯時本刻。

劉氏本

字極大，無言所刻。「會」字全，餘皆不闕。

范氏本

《脩禊帖》用定武墨本重摹入石，紹興十六年八月戊申方城范序辰識。

邵武本

後有「勳」字圓印。政和乙未暮秋望重刻定武古本，陽羨邵勳記。

陸柬之本

王氏《金石錄》云：「五言《蘭亭詩》二十四行。而《蘭亭》只類重刻鑱本。」又有陳和叔、郇國公、東坡、子由跋。見審定門。

潘氏本

在安吉縣。第二十及二十一兩行裂，失「無」「期」「於」「昔」「人」「之」「懷」七字。

石氏本

石熙明家，有二。

唐硬黃本

薛紹彭勒唐搨本。第十四行「僧」字上有「察」字，且有鋒鋩。又清閟堂本，後有「紹彭」二字。

織　本

《松窗雜録》載玄宗先天時所有異物，如雷公鎖、辟塵犀簪、暖金之類凡十有

三，西蜀織成《蘭亭叙》是其一也。

殘石本

此得之殘闕之餘，仍作二塊。前一塊有「悲夫」「雖」「殊」「事」「一也後之攬」「文」共十一字，下有小字云：「蘇氏太簡。」後一塊復裂爲二，字已漫滅，但彷彿「先世名玩文」五字可辨。

南嶽本

一本。後有「定武仍孫伯傑」六字篆印。

章氏本

申公家刻。中有橫斷文，有章氏印。

盧氏本

「斯文」下有「盧宗道」三字印。後題：「唐硬黃本，淳熙乙未中秋刻。」

徐滋本

在湖州。瘦勁而皴剝，自十七、十八行內有大裂文。

無名本

此本無名氏。「會」字全。後有云：「《蘭亭》搨傳刻諸家所收本極多，未有及此者。」不知誰書。

武陵本

在第九卷帖中，無「僧」字。

四軸奇甚，見諸公跋。

王氏藏本

凡十帙，殆百本。以定武舊刻爲首，北本副之。嘗從順伯子友任借觀。外有

校勘記

〔一〕「袁」，原作「爰」，今據《式古堂書畫彙考》引改。

〔二〕「彝」，原作「尋」，今據《式古堂書畫彙考》引改。

〔三〕「求」，原作「來」，今據《式古堂書畫彙考》引改。

〔四〕「詩」，四庫本作「觀」。

〔五〕「永」，四庫本作「廣」。

〔六〕「在韓」，原作「自南」，今據《式古堂書畫彙考》引改。

〔七〕「本」字原缺，今據文津閣本補。

〔八〕「乃」，原作「及」，今據《式古堂書畫彙考》引改。

桑世昌集

蘭亭考卷十二

釋　禊

《風俗通》曰：《周禮》：女巫掌歲時，以祓除疾病。禊者，潔也。《尚書》：厥民析，言人解析也。蔡邕曰：《論語》「浴乎沂」，禊出於此。

顏延年《曲水詩序》周翰注曰：「鄭國之俗，三月上巳，於溱、洧兩水之上執蘭招魂，祓除不祥。上巳即三日也。」翰所注，引《韓詩》也。李善注曰：「女巫掌祓除疾病。禊者，潔也。巳者，祉也。」王融《序》注。

《漢書》：「太后春幸繭館，率皇后、列侯夫人桑，遵灞水而祓除。」《續禮儀志》曰：「三月上巳，官民一作宮人皆禊於東流上，自濯洗，祓除宿垢，爲太潔。」《五行志》：「高后八年三月，祓霸上。」師古曰：祓，除惡之祭也。列傳：武帝即位，無子。

平陽公主求良家女，飾置家。帝被灞上而過焉。應劭注云：被除於水，上巳禊也。

又《衛皇后傳》：帝被灞上。孟康曰：被，除也。於灞水被除也。師古曰：被音廢，禊音系。

《竹林七賢論》：「王濟諸人嘗至洛水解禊事。明日，或問曰：『昨遊有何語議？』曰：『張華善説《史》《漢》，裴逸民叙前言往行，衮衮可聽。』《世説》：「諸名士共至洛水戲。還，樂令廣問王夷甫曰：『今日戲樂乎？』王曰：『裴僕射善談名理，有雅致。張茂先論《史》《漢》，靡靡可聽。我與王安豐説延陵、子房，亦超超玄箸。』」

《荊楚歲時記》：「三月三日，四民并出水濱，為流杯曲水之飲。取黍麴菜汁和蜜為餌，以厭時氣。」

《夏仲御別傳》曰：「三月三日，洛水，公王以下并南浮橋邊禊。仲御時在船中曝藥，賈公望之，問船中者為誰？重問，乃答曰：『會稽北海間民夏仲御。』」

《續齊諧記》：「晉武帝問：『三月曲水何義？』摯虞曰：『漢徐肇以三月初生三女不育，以為怪，攜之水濱盥洗，因水以泛觴曲水，起此。』束晳曰：『摯虞不足知此。

周公成洛邑，因流水泛酒，故逸詩云「羽觴隨波流」。秦昭王三日置酒河曲，有金人奉水心劍，曰：「令君制有西夏。」及秦霸，因其處立曲水祠。二漢相沿，皆爲盛集。」

帝曰：『善。』」

沈約《宋書》曰：「魏已後但用三日，不復用巳也。」紀麗曰：古用上巳，今用三日。

歐陽詹《魯山令李胄三月三日宴寮友序》云：「唐今上御宇之九年，定三節：二月一日日中和，九月九日日重陽，次取此日之禊飲。賜群臣大宴，登高臨川。四方有土之君，亦得宴其寮屬。」

蕭穎士《蓬池禊飲序》曰：「禊，逸禮也，《鄭風》有之。蓋取勾萌發達，陽景敷照。握芳蘭，臨清川，柔和蠲潔，用徵介祉。晉氏中朝始參燕胥之樂，江右宋齊又間以文詠，風流遂遠，鬱爲盛集。若夫華林曲水，萬乘之降也；蘭亭激湍，專城之踐也。」

王勃《獻之山亭脩禊序》曰：「永淳二年，暮春三月，脩祓禊於獻之山亭。今之視昔，已非昔日之驪。後之視今，豈復今時之會？」

王維《暮春譙逍遙谷序》曰：「竊思楚傳，嘗詣草堂之居；仰謝右軍，忽序蘭亭之事。」

元稹刺越州，所辟皆文士。鏡湖秦望之遊，月三四焉，詩什盈帙。與副使竇鞏酬唱，稱《蘭亭絕唱》。《舊唐書》

上巳日，於流水上洗濯祓除，去宿垢，故謂之祓禊。禊者，潔也。王逸少作《蘭亭記》云：永和九年，歲在癸丑，會於山陰之蘭亭，脩禊事也。當其群賢畢集，遊目騁懷之際，而感慨係之，乃有「一死生爲虛誕，齊彭殤爲妄作」之語，議者以此咎羲之之未達也。先文康公晚歲，卜居於寶溪之上，建觀禊堂於水濱。紹興癸丑，與客泛舟脩禊，甚樂。詎[一]永和癸丑，不知其幾癸丑也。因與客相與推算，自永和九年歲甲子一周爲晉義熙九年，又一周爲宋元徽元年，自後梁大通元年，隋開皇十三年，唐永徽四年，開元元年，大曆八年，太和七年，景福二年，本朝祥符六年，熙寧六年，皆歲在癸丑，凡七百八十年矣。乃作詩以紀其事云：「快雨霽亭午，晴曦作春妍。緜鄰曲饒勝士，共開浮棗筵。中流憁嘯詠，隱浪金壺偏。紅芰初出水，捧劍疑來前。緜

懷蘭亭會，七百八十年。可憐右軍癡，生死情纏綿。由來彭殤齊，顧或謂不然。吾黨殆天放，卜夜就管弦。尺六細腰女，舞袖輕回旋。且畢今日歡，不期來者傳。」葛立方曲水邀歡處，遺芳尚宛然。名從右軍出，山在古人前。蕪沒成塵跡，規模得大賢。湖心舟已并，村步騎仍連。賞是文辭會，歡同癸丑年。茂林無舊徑，脩竹起新煙。宛是崇山下，仍依古道邊。院開新地勝，門占舊畬[二]田。荒阪披蘭築，枯池帶墨穿。序成應唱道，杯作每推先。空見雲生岫，時聞鶴唳天。滑苔封石磴，密篠礙飛泉。事感人寰變，歸慚府服牽。寓時仍覿葉，歡逝更臨川。野興攀藤坐，幽情枕石眠。玩奇聊倚策，尋異稍移船。草露猶霑服，松風尚入弦。山遊稱絕調，今古有多篇。《經蘭亭故池聯句》。鮑防、嚴維、劉全白、朱迪共二十五人具姓名。大曆中唱，五十七人。元本不注姓名於聯句下。

日晚蘭亭北，煙花曲水濱。浴池逢婉女，采艾值幽人。石壁堪題序，沙場好醉神[三]。群公望不至，虛擲此芳辰。　孟浩然《期王山人不至》

卜洛成周地，浮杯上巳筵。鬬雞寒食下，走馬射堂前。垂柳金堤合，平沙翠幙

連。不知王逸少，何處會群賢。 孟浩然

越中山水高且深，興來無處不登臨。 永和九年剌海郡，暮春三月醉山陰。

壺觴須就陶彭澤，風俗猶傳晉永和。 更使輕橈徐轉去，微風落日水橫波。 皇甫冉

《三月三日後亭泛舟》

洛城春禊，元巳芳年。季倫園裏，逸少亭前。興中舉白，讌際生玄。陸離軒蓋，淒清管絃。萍疎波盪，柳弱風牽。未厭歡趣，林浮夕煙。 高球《三月三日宴王明府山亭得煙字》

蘭橈萬轉傍汀沙，應接雲峰到若耶。舊浦滿來移渡口，垂楊深處有人家。 永和春色千年在，曲水鄉心萬里賒。君見漁舟時借問，前洲幾路入煙霞。 劉長卿《上巳泛舟耶溪》

世間禊事風流處，鏡裏雲山若畫屏。今日會稽王內史，好將賓客醉蘭亭。 鮑溶

《上浙東孟中丞》。或云鮑防作。

洛下[四]今脩禊，群賢勝會稽。盛筵陪玉鉉，通籍盡金閨。波上神仙妓，岸傍桃

李蹊〔五〕。水嬉如鷺振，歌響雜鶯啼。歷覽風光好，沿洄意思迷。棹歌能儷曲，墨客競分題。　劉禹錫《三日與樂天河南李尹陪令公洛禊》

《禊亭》

曲池流水細鱗鱗，高會傳觴似洛濱。紅粉翠蛾應不要，畫船來往勝於人。　東坡

《禊亭》

齊釀如澠漲緑波，公詩句句可弦歌。流觴曲水無多日，更作新詩繼永和。　東坡

《和王勝之》

風雯三月初三日，禊事宣和勝永和。又見會稽王内史，蘭亭對酒愛新鵝。　劉旦

《上巳謝王豐父惠酒》

小桃脱萼柳梢柔，春色無邊破客愁。好與永和脩故事，一時人物盡風流。　李若水

《上巳》

當時俯仰尚爲陳，千載重來感益新。曲水已傷迷故跡，崇山依舊對遊人。　許安世

僧言王右軍，遺跡永和春。蘭亭有蔓基，墨池涵漪淪。書堂閟靈像，五亭餘圓困。　吳奎

高士已陳跡，青山猶故居。地存脩禊水，俗有換鵝書。舊像丹青改，諸山楷法
疏。我來尋壞壁，妄意有遺餘。 趙鼎臣《宿天章寺》

記得蘭亭被禊辰，今朝兼是永和春。一觴一詠無詩侶，病倚山窗憶故人。 王駕
《永和縣上巳》

危構跨淵淪，清宜滌世紛。飛湍逢石轉，漱玉隔山聞。影亂林花落，山叢�õ草
熏。茲為禊飲地，何羨右將軍。 蔣堂

一派西園曲水聲，水邊終日會冠纓。幾多詩筆無停綴，不似當年有罰觥。 蔣堂
《景祐丁丑創曲水亭寮屬同賦》

「風流定續蘭亭盛，幕府能無竇鞏賢？」又云：「右軍筆墨空蘭渚，安道風流詫剡
溪。」彭汝礪《送程公闢》

坐想蘭亭通曲水，行聞上巳接清明。明年強健陪嘉集，定奪三觥賦不成。 賀鑄

一六六

校勘記

〔一〕「詎」，四庫本作「距」。
〔二〕「畬」，四庫本作「留」。
〔三〕「神」，四庫本作「人」。
〔四〕「下」，四庫本作「人」。
〔五〕「蹊」，四庫本作「溪」。

齊碩跋

嘉定辛巳冬，碩蒙恩守台。行山陰道上，壑流巖秀，洞心駭目。想象入東諸賢高風逸韻，邈乎其不可挹也。至郡，有以桑君《蘭亭考》見示者。其薈萃訂證，靡有遺恨，豈惟歎其識見之該洽。暇日開卷，往往令人神遊茂林脩竹之下。癸未司庾入越，閒得一至山中。雖永和陳迹已不復見，而高林崇阿正自無恙。矧思陵所臨《禊帖》有光燭天，倉司郡齋咸有舊刻，嘗經前輩題品，俱在《考》中。真足以慰懷古之意。然則是編可謂有功於《蘭亭》，當行於越，無可疑者。內相高公曩嘗序其編首，今吏部復刪潤之，豈非是編之幸？碩得附名其末，抑又幸也。甲申季冬十日，青社齊碩謹書。

鮑廷博跋

右《蘭亭考》十三卷，宋天台桑世昌澤卿所輯錄也。初名《博議》，凡十五卷，餘姚高內翰文虎爲之序，及再刻於浙東庚司，高之子似孫爲削去《集字》《附見》兩篇。其他率任意窮裁，多致文理斷續，乖其本義，甚於其父弁言亦妄加竄改，不令成章。非俞松《續考》錄其舊作，則彥升才盡之誚，文虎且無以自解矣。庚司舊刻業已節刪過當，嗣經橋李翻雕，益增脫誤。百餘年來，藏書家再從項本輾轉傳鈔，則別風淮雨，幾無文義可尋，又不止承訛踵謬而已。偶得柳大中影宋寫本，喜其行款未移，略存面目，聊爾仿行以供清玩。所惜未得《博議》元書播之文苑，以還桑氏舊觀耳。似孫登淳熙甲科。在館職時，上韓侂胄生日詩九首，皆暗用「錫」字，爲清議所不齒。知處州，以貪酷聞。其父暮年出《銀花帖》以示人，不孝之名又以昭著。直齋陳氏深惡其人，故於似孫著述時加抨駁，且疏其過端於《書錄解題》，以爲文人無行者戒。至澤

卿是《考》，別具勝情，頗稱好事，乃亦以作爲無益、玩物喪志短之，斯則過已。或曰，

澤卿爲陸放翁諸甥，書成不就正於舅氏，轉俾宵人，任其筆削，不智孰甚焉。其取譏

宜矣。愚案，文虎之序《博議》在開禧乙丑，今改本作嘉定戊辰。據同時鞏仲至題詞，則

澤卿年已七十餘矣。迨嘉定甲申，倉司齊碩始屬似孫彙正重刊，相距又十有九年，度

澤卿已未必及見。放翁卒於嘉定己巳，亦不及爲之審定。然則廢《博議》而令今本

獨行於世，此固臺使齊公之責，而亦澤卿之不幸也夫！

乾隆壬寅九月初二日，歙長塘鮑廷博書於知不足齋。

附錄

羣公帖跋

遠再拜。《蘭亭敘》議論多所未見，高宗《學書說》及米元章《蘭亭敘》《樂毅論》跋，錄具別紙，其他或尚有之，未暇冥搜也。

澤卿彙次《蘭亭考》，凡方册所紀，卷軸所題，亦略備矣。其不可致者，天上書耳。秘閣藏唐人鉤摹并鍾離景伯摹三軸，皆有跋語，錄以遺之。南城曾漸書於道山堂。

晚再拜。《蘭亭考》已遍覽，敬服該洽，謹此納還。

《蘭亭帖》所共寶。澤卿嗜古考稡如此，種學之功可以推矣。碧環張從祖。

繭紙入昭陵，唐筆各名家。世重定武本，頗似聚訟，字畫反不逮古，何耶？澤卿

薈萃有條理，可爲《禊帖》忠臣矣。林至。

長廊睥睨來者誰？出門解后渠得知。不言使者求遺書，祇言浴蘭當及時。從
容與語益款洽，論到翰墨尤瑰奇。山僧技癢不自禁，稍出脩禊蘭亭詞。啟函展玩未
及竟，袖有黃紙天庭追。口呿氣褫僵欲死，一騎趣向咸陽馳。虬鬚天子喜折屐，詔許
兩禁同觀之。龍騰鳳集在御榻，平生觸眼何曾窺。自從蠒紙歸昭陵，寶氣夜夜光陸
離。千年議論經幾手，極力追倣分毫釐。博聞强誌子桑子，上下纂輯無或遺。清臞
不滿六尺長，中有文字無津涯。歸君此編忽自笑，山東學究真黠兒，而今御史還書
癡。澤卿示《蘭亭考》，作《蕭翼取蘭亭辭》。 豫章黃疇若，開禧丁卯臘月六日。

還澤卿《蘭亭考》

古括葉時

書法光芒晉永和，後來摹寫不勝多。考論又得桑夫子，蘭渚風流轉不磨。
自從蠒紙殉昭陵，定武流傳賸得名。總輯舊聞爲《博議》，即今真贋不難憑。
予從事越府脩圖志，因哀《蘭亭》題詠及諸賢所評《禊帖》爲一編，以俟澤卿，庶

有補《蘭亭考》。李兼孟達書，戊辰元巳前二日。

《禊序》之傳，歌詩序跋不知其幾，愈出愈新，贊揚不盡。澤卿又從而集之，後之作者殆未已也。嘗記本長老赴闕時過金山，佛印見其朴野，強使賦詩，仍誦唐人以來佳句。本忽使人代書云：「水裏有塊石，石上有箇寺。千人萬人題，祇是這箇事。」印深服之。余輒用其語曰：「定州一片石，石上幾行字。千人萬人題，祇是這箇事。」可以發好事者一笑。　樓鑰。

澤卿往越欲以所編蘭亭書歸帥黃公仍見三山舅氏送以二絕　鑰祇

《蘭亭禊序》幾臨摹，會稡工夫十載餘。攜過會稽尋古跡，不妨呈似老尚書。

四海詩名陸放翁，晚成嘉遯萬緣空。馮君問訊今安否，欲向溪頭共釣篷。

澤卿蘭亭考用工深矣攜攻媿大參詩見訪次韻并呈放翁待制

會稽太守黃由

字入昭陵不可摹，後來僅及晋之餘。識真盍向龜堂問，敢謂牽聯亦得書。

澤卿年七十餘著《蘭亭考》，自中原及渡江諸人題跋，罔蒐幾徧，甲是乙非，真若聚訟，讀之使人腹煩，因思此《敘》，蓋歐、褚諸公之寫真耳。然研之極，乃通於神，如洙、泗諸子之肖仲尼，終自弗叛，非天寶以後諸人之所及也。嗚呼，哀哉！鞏栗齋寄示跋王順伯本。

天台老樵示《蘭亭考》，坐間矻矻說此書，且曰：「我幾《蘭亭》癖矣！」平生惟一善本，爲人取去，豈謂寓意於物不留意於物者耶？白鹿峯陸樗。

嘉定初，元嘉平望道山堂觀《蘭亭考》，歎其瞻博。長樂陳舜申宋謨，莆田劉絜仲則，温陵陳模中行，四明傅行簡欽父，華亭林至德久，建安真德秀景元，金陵何剡楫臣，清源留元剛茂潛，檇李陸垓子高。

石更青白故兼新，字看由中總是真。畢子一生三百紙，樓公四句幾千春。從來

考古難題處，直到名流下筆親。奄有山陰多寶藏，草奄外面更無人。廬陵楊長孺。

《蘭亭考》用意勤甚，欲人無所不知，詎可厭其多耶？先太史字畫多法《蘭亭》，至謂游荊州得古本《蘭亭》，因悟筆意。是殆有言語不可傳者矣。雙雷黃螢子耕。

字書自《蘭亭》出，上下數千載無復倫擬，而定武石遂為今世大議論。桑君此書，信足以垂名矣。君事事精習，詩尤工，其《即事》云：「翠添鄰塹竹，紅照屋山花。」蓋著色畫也。葉適。

歷代著錄

《蘭亭博議》十五卷。淮海桑世昌澤卿撰。世昌居天台，放翁陸氏諸甥也。博雅能詩，又嘗為《西湖紀逸》，考林逋遺事甚詳。

《蘭亭考》十二卷。即前書。浙東庾司所刻。視初本頗有刪改，初十五篇，今存十三篇，去其《集字篇》，後人集《蘭亭》字作書帖、詩銘之類者，又《附見篇》，兼及右軍他書跡，於《樂毅論》尤詳。其書始成，本名《博議》，高內翰文虎炳如為之序。及

其刊也，其子似孫主爲刪改，去此二篇固當，而其他務從省文，多失事實，或戾本意。

其最甚者，序文本亦條達可觀，亦竄改無完篇，首末闕漏，文理斷續，於其父猶然，深

可怪也。此書累十餘卷，不過爲晉人一遺帖，自是作無益，玩物喪志，本無足云。其

中所錄諸家跋語，有昭然僞妄而不能辨者，未暇疏舉。

陳振孫《直齋書錄解題》卷十四

《蘭亭博議》十五卷。陳氏曰：淮海桑世昌撰。世昌居天台，陸放翁諸甥，博雅

能詩。

《蘭亭考》十三卷。山谷黃氏《蘭亭》跋曰：王右軍《禊飲序草》，號稱最得意書。

宋、齊以來，似藏在秘府，士大夫間未聞稱述，豈未經大盜兵火時，蓋有墨跡在《蘭

亭》右者？及蕭氏、宇文焚蕩之餘，千不存一。永師晚出，所見好跡唯有《蘭亭》，故

爲虞、褚輩道之，所以太宗求之百方，期於必得。其後公私相盜，今竟失之。書家晚

得定武石本，仿佛有古人筆意耳。褚庭晦所臨極肥；而洛陽張景元斸地得缺石極

瘦；武定本則肥不剩肉，瘦不露骨，猶可想其風流。三石刻皆有佳處，不必寶己有而

非彼也。

陳氏曰：即《博議》也，浙東庾司所刻。視初本頗有刪改，初十五篇，今存十三篇，去其《集字篇》，後人集《蘭亭》字作書帖、詩銘之類者。又《附見篇》，兼及右軍他書跡，於《樂毅論》尤詳。其書始成，本名《博議》，高內翰文虎炳如爲之序。及其刊也，其子似孫主爲刪改，去此二篇固當，而其他務從省文，多失事實，或庚本意。其最甚者，序文本亦條達可觀，亦竄改無完篇，首末闕漏，文理斷續，於其父猶然，深可怪也。此書累十餘卷，不過爲晉人一遺帖，自是作無益，玩物喪志，本無足云。其中所錄諸家跋語，有昭然僞妄而不能辨者，不暇疏舉。

馬端臨《文獻通考》卷一百九十

《蘭亭考》一函，四册。宋桑世昌輯，高似孫刪定。十二卷，附《羣公帖跋》一卷。前宋高文虎并似孫序，後齊碩序。

陳振孫《書錄解題》載：《蘭亭博議》十五卷，淮海桑世昌澤卿撰。世昌居天台，放翁陸氏諸甥，博雅能詩。又載：《蘭亭考》十二卷，云即前書。浙東庾司所刻。視

初本頗有刪改。初十五篇。今存十三篇。去其《集字》《附見》二篇。其書始成，本名《博議》，高内翰文虎炳如爲之序。及其刊也，其子似孫重爲刪改，去此二篇固當，而其他務從省文，多失事實，或戾本意。其最甚者，序文本亦條達可觀，亦竄改無完篇，首末闕漏，文理斷續，於其父猶然，深可怪也。考《宋史》：文虎，四明人，登高宗三十年庚辰進士第，聞見博洽，多識典故，歷官至華文閣學士、知建寧府。丐祠，提舉太平興國宮。其爲世昌作《蘭亭博議序》，正在其時。考《浙江通志》載：世昌，高郵人，號莫萚，有文集三十卷。此書乃浙江漕使齊碩屬似孫訂正之本。按《赤城志》：碩，青社人。宋寧宗嘉定十四年，以宣教郎知台州。似孫序作於嘉定十七年，則爲碩知台州時付梓，與振孫所云吻合。似孫，字續古，淳熙十一年登進士第，嘗著《經略》《史略》《子略》《集略》《緯略》諸書，其詩有《疏寮集》三卷。振孫稱其少有俊聲，不自愛重。爲館職，上韓侂胄生日詩九首，皆暗用「錫」字，爲清議所不齒。其讀書以隱僻爲博，作文以怪澀爲奇，就中詩猶可觀云云。然馬端臨《文獻通考·經籍考》中多引似孫子、史諸略之言，其博贍自可概見。碩刻是書，字法皆本歐體，鋟印兼出良

工，蓋亦鄭重而爲之者。

《蘭亭考》十二卷。浙江鮑士恭家藏本。舊本題宋桑世昌撰。世昌淮海人，世居天台，陸游之甥也。案陳振孫《書錄解題》，載《蘭亭博議》十五卷，注曰：「桑世昌撰。」葉適《水心集》亦有《蘭亭博議跋》，曰：「字書自《蘭亭》出，上下數千載，無復倫擬。而定武石刻，遂爲今世大議論。桑君此書，信足以垂名矣。君事事精習，詩尤工，其《即事》云：『翠添鄰塹竹，紅照屋山花。』蓋著色畫也。」《書錄解題》又載：《蘭亭考》十二卷，注曰：「即前書。」浙東庾司所刻。視初本頗有刪改，初十五篇，今存十三篇，去其《集字篇》，後人集《蘭亭》字作詩銘之類者；又《附見篇》，兼及右軍他書迹，於《樂毅論》尤詳。其書始成，本名《博議》，高內翰文虎炳如爲之序。及其刊也，其子似孫主爲刪改。去此二篇固當，而其他務從省文，多失事實，或戾本意。其最甚者，序文本亦條達可觀，亦竄改無完篇。首末闕漏，文理斷續，於其父猶然，深可怪

也」云云。是此書經高似孫竄改，已非世昌之舊矣。今未見《博議》原本，無由驗振孫所論之是非。然是書爲王羲之《蘭亭序》作，集字爲文；羲之他書，其事無預於《蘭亭》。似孫所刪，深合斷限，振孫亦不能不以爲當也。其中評議不同者，如或謂梁亂，《蘭亭》本出外，陳天嘉中爲智永所得；又或謂王氏子孫傳掌至七代孫智永。此《蘭亭》真跡流傳之不同也。又如或謂石晉之亂，棄石刻於中山，宋初歸李學究。李死，其子摹以售人。後負官緡，宋祁爲定武帥，出公帑買之，置庫中。又或謂有遊士攜此石走四方，其人死營妓家，伶人取以獻宋祁。又或謂唐太宗以搨本賜方鎮，惟定武用玉石刻之，世號定武本。薛紹彭見公廚有石鎮肉，乃別刻石以易之。此又定武石刻流傳之不同也。《推評》條下，據王羲之生於晉惠帝太安二年癸亥，則蘭亭修禊時，年五十有一。辨《筆陣圖》所云羲之年三十三書《蘭亭》之誤，是矣。然前卷既引王銍語，以劉餗之說爲是矣，而又云於東墅閱高似孫校書畫，見蕭翼《宿雲門留題》二詩，云：「使御史不有此行，烏得是語？」則雜錄舊文，亦未能有所斷制。至其《八法》一門，以《書苑》《禁經》諸條專屬之《蘭亭》，尤不若姜夔《禊帖偏

旁考》之爲精密，是以曾宏父、陶宗儀諸家皆稱姜《考》而不用是書。然其徵引諸家，頗爲賅備，於宋人題識，援據尤詳。世昌之原本既佚，存此一編，尚足見《禊帖》之源流，固不得以陳氏之排擊，遽廢是書矣。

《四庫全書總目》卷八六

《蘭亭考》十二卷。宋桑世昌撰，高似孫刪定。世昌書考論《蘭亭帖》原委，本十五篇，似孫爲汰去《集字》《附見》二篇，於文句亦多減縮。陳振孫《書錄解題》謂其多失世昌之意。然世昌書已不傳，存此一編，於《禊帖》始末尚足見梗概也。

《四庫全書簡明目録》卷八

案陳振孫《書錄解題》載《蘭亭博議》十五卷，注曰：「桑世昌撰。」葉適《水心集》亦有《蘭亭博議跋》，曰：字書自《蘭亭》出，上下數千載，無復倫擬，而定武石刻，遂爲今世大議論。桑君此書，信足以垂名矣。君事事精習，詩尤工，其《即事》云「翠添鄰塹竹，紅照屋山花」，蓋著色畫也。

《蘭亭考》十二卷。舊本題宋桑世昌撰。世昌淮海人，世居天台，陸游之甥也。

嘉錫案：《嘉定赤城志》卷三十四云：「桑莊，高郵人，字公肅，官至知柳州。紹興初寓天台，曾文清公幾志其墓，有《茹芝廣覽》三百卷藏於家。子世昌，自號莫菴，有文集三十卷，事見尤尚書袤、楊閣學萬里、陸待制游、樓參政鑰、葉侍郎適序跋。」《宋詩紀事》卷六十三云：「桑世昌字澤卿，淮海人，居天台，陸放翁諸甥，著《蘭亭博議》《回文類聚》《莫菴詩集》。」葉適跋見《水心集》卷三十九，《提要》已引之。樓鑰跋，見《攻媿集》卷七十五，無甚贊美之詞，以文爲戲而已。至於楊萬里之《誠齋集》、陸游之《渭南文稿》中，不見有爲世昌所作序跋者。惟游《劍南詩稿》卷十六有《初夏同桑甥世昌過鄰家》詩一首耳。疑萬里與游，雖嘗作序跋，特漫題數語，以爲酬應，故不存稿也。

蘭亭續考

目 録

蘭亭續考序

王逸少歿垂二百七十年，而所書《脩禊敘》自人間復歸御府，又近二百七十年而自昭陵復出人間，後百三十餘年而定武石本始傳於世，又後六十餘年而石歸天上，又後二十年而復失於維揚。自是百餘年間，士夫所藏真贋相雜矣。惟嘉禾俞壽翁以酷好精識之故，家有此帖數十，多渡江以前中山摹拓之舊。因次第其所藏與所見，粹爲一編，以續桑氏之《考》，抑可謂太清而不俗矣。余嘗怪昔之善書者，如漢之蔡中郎、唐之顏魯公，率爲人忌嫉，不得其死，而本朝坡、谷二公亦流離困躓於嶺海之外，絕藝之足以累人如此！彼右軍者，顧乃生都顯名衆所歆慕，誓墓辭官，卒以樂死。雖與元司馬并世，而不與達空函者同科。遺墨流傳，復無蘇、黃禁痼燔削之禍。歷十二朝，自天子至於庶人莫不愛重。所遭乃爾，絕藝果足以累人哉！然文皇所儲丈二之軸至三千六百紙，而更六百年，復古殿中所存纔兩行耳。今仙馭上賓五十六載，所存

兩行又不知其安在，則右軍真跡遂絕於世矣！雖他帖之傳尚十百，然皆不得與《蘭亭》比，矧臨摹刻畫大抵失真？則壽翁於此寶藏折衷以示後人，亦志據依游之一助，未可以玩物而疵之也。披攬再三，遂復題其卷首。淳祐壬寅小寒節後五日，蜀人李心傳序。

蘭亭續考卷一

<div style="text-align:right">吳山俞松集</div>

繭紙鼠鬚，真跡不復可見，惟定武石本，典刑具在，展玩無不滿人意，此帖所宜寶也。

右紹興癸丑歲，高皇賜鄭諶本有御筆「復古殿書」四字，下用「御書之寶」。藏俞松家，李秀巖有跋在後。

世傳《太史箴》《大雅吟》《黃庭經》《樂毅論》《遺教經》《蘭亭記》，皆逸少奇跡。而《太史箴》《大雅吟》不復傳。《黃庭》雖有本，然殊不類，似後世依放而託之者。《遺教經》又訛缺過半。獨《樂毅論》字完正，精勁絕出。此本藏於毗陵高氏，云始得之石城，已亡其一角，所存三百餘字，即其真也。其後或見其石者，以爲玄玉，高氏子弟以火試之，今遂破爲數段。石蓋楚石，堅瑩似玉而畏火，予亦嘗見之。然物之不幸有如此者，亦可嗟也。《蘭亭記》傳者尤多，行、草不一，竟未見其正本。嘉祐中，侍

官陳留，得集賢胡公謹家本觀之，與世之傳者不相類，而字勢奇絕，非後人所能爲。

然余不知公謹果何從得之也。治平乙巳，予歸毘陵，又獲瑯琊模本，而字體乃與公謹

所藏悉同，其後有永陽守杜符卿題云：「《蘭亭記》，自永嘉之亂而亡其石刻，今存於

定武李氏。李氏初亦不甚秘，而今無能見之者。唯府帥下教，或得墨本一二而已。」

於是予乃知公謹所藏，蓋定武李氏本也，杜守真可謂好事者。然其傳模非良工，僅存

梗概，而失其精神遠矣。聊識而藏之，然不知異日果能得李氏正本否？四月壬辰，

南陽子厚題於山軒南齋。

杜守云：《蘭亭記》，永嘉之亂亡其石。而張彥遠《書斷》云：右軍脩禊事時三十

三歲，揮毫製序，於時寶之。貞觀中入於內府，文皇帝令搨書人趙模、韓道政、馮承

素、諸葛貞等四人各搨數本，以賜皇太子、諸王、近臣。後以玉匣盛貯，隨葬於昭陵。

然永嘉之亂乃是懷[二]帝。懷[三]帝蒙塵辛未歲，至穆帝永和癸丑歲，相去四十二年，

豈非傳之誤耶？因誌於此，用祛群惑耳。治平乙巳中元日，閑閑堂記。

右魯子學本，後歸沈虞卿。

《蘭亭》《樂毅》《東方先生》三帖皆妙絕，雖摹寫屢傳，猶有昔人用筆意思，比之《遺教經》則有間矣。元豐二年上巳日寫。東坡跋官本法帖。

《蘭亭叙》，世間本極多，惟定本者最佳，且有東坡先生跋證，可爲雙寶，張氏其珍藏之。辛未孟春中休日，賀方回云。

此《蘭亭》乃定本也，今亦罕有，賞歎無已。元祐辛未仲春十八日，田畫、楊書思、趙滂。

始鄒正言浩赴貶所，其友人告之曰：「使君官京師遇寒疾，不汗，五日死矣！獨領海之外能死人哉？」田畫是也。《蘭亭》佳，無說蘇子瞻、賀方回，人所共識，繇田君求楊、趙又從可知也。淳祐四年夏至日，長樂潘牥。

右一本自東坡而下四跋，藏俞松家。

劉郎無物可縈心，沉迷蠹縑與斷簡。求新不獲狂時發，自謂下取且謾眼。何時大叫劉子前，跛閲墨皇三復返。斯人今實赦，我欲從之官有限。

右米元章題劉涇所收唐絹本。

永和九年暮春月，内史山陰幽興發。群賢題詠無足珍，叙引抽毫取奇札。好之

寫來終不如，神助留爲後世法。二十八行三百字，模寫雖多誰定似。昭陵竟發不知

歸，尚有異形終可秘。彦遠記模不記褚，《要録》班班有名氏。後生有得苦求高，俗

説紛紛那有是。

右米元章題永徽中模本。

予爲兒童，侍先君旁，嘗聞與客論《蘭亭詩叙》，唯取定武本爲最真。予初不悟

此説，今老矣，學書無所成，信知《蘭亭詩叙》不可以水墨積習也。此軸乃侍郎王彦

昭文房物，觀之使人健羨，是尤可珍也。丹陽蔡肇天啓題。

右李鳳山所藏本。

先君所藏定本《脩禊叙》，愛之甚切。今觀此刻，宜在季孟之間。紹興九年歲次

己未春，三吳吳説跋。

右王岐公本，藏俞松家。

昔得之於工部外郎薛伯常，曰[三]：《蘭亭》自唐太宗刊在玉石，後流落定武民

間，世以定本爲貴。伯常尊君道祖，世以「米薛」名者，侍其先樞密守定武，別以玉石刊一本，易民間太宗本以歸。薛道祖，長安人也，自此天下以長安薛家本爲貴。道祖又留刊一石在使宇，留刊一石在譙門，計之民間所易者一石，衹定武自有三本。然皆經道祖手，元用太宗碑本便上石，皆善本也。及之與伯常游，數於其家參之，曲折精微，得《蘭亭》妙處，一開不能逃也。雋道此本，真薛家好本也。然伯常又說，玉石本惟背後有五色蓮花記者，爲貞觀時本耳。此石後來亦不在長安薛家，蓋道祖死，其弟尚書嗣昌奏之。宣和之間，已取歸汴京，龕在宣和殿上。靖康丁未，燕人載歸沙漠。嗚呼！中國所存者亦可知矣！雋道妙於翰墨，方能珍玩之，他人有之，未必能披玩法書如此也。道祖諱紹彭，其幼子伯常諱經。紹興二十八年八月十三日，錢及之中叟謹書。

　　右藏俞松家。

　　王羲之《蘭亭叙詩》真跡，唐貞觀中御史蕭翼就會稽僧得之，詔內供奉摹寫賜功臣。時褚遂良在定武，再模於石。真跡復入昭陵，世不復見。自唐以來所傳，唯實定

武本。當時印取已多,缺去「會」字。此石宣和間又歸內府,亦不復見矣。今古摹刻響搨,奚翅數十百,卒非識者眼中物。按張彥遠《法書要錄》云:「羲之復書此《叙》凡三十,終不類初。以是知無心之妙,亦不自知也。」能造此理,可以學道。僑寓南安,觀知白所藏定武真本,旅愁頓解。建炎二年五月二十六日,宋唐卿謹識。

右藏越僧處。

王性之家《蘭亭》,云是唐人所臨。後有「建中」押尾,「建中」乃李西臺名也。以余觀之,落筆結字,皆是西臺法度,此帖爲西臺所模者,無復疑焉。陳長方齊之書於唯室之東雲巢。

右李西臺臨本,藏俞松家。

翰墨風流冠古今,鵝池誰不賞山陰。此書雖向昭陵朽,刻石猶能直萬金。紹興十六年歲次丙寅,懶拙翁米元暉,在行朝天慶觀東私居書航之北窗。跋致柔定武本。桑澤卿《考》中已載。

右藏俞松家。

昭陵一入見無從，鐫石猶將贋本供。八法典刑今在此，華山天外立三峰。

不須苦恨厭家雞，自是鹽車後月題。弄筆數行書紙背，莫教人喚庾安西。

此甥此舅兩風流，翰墨相傳不誤投。大似曹溪付衣鉢，臨池他日看銀鈎。

吾友胡少明宮教以王文正家所得《蘭亭叙》惠其甥王立之。定武石刻屢經牧守

私易，此本信非近年模搨失真者所能彷彿也。紹興乙卯上元日，閩人陳長方齊之題

於笠澤寓舍。

一轍。

庚申二月復借此本，參訂程光禄滕康樞密家所得本，此石實與滕氏所藏同出

柳子厚《殷賢戲批書後寄劉連州并示孟崙二童》：「家有右軍書，每紙背，庾翼題

云，王會稽六紙，二月三十日。」

右三詩三題并陳齊之筆。王沂公本李秀巖有跋，藏俞松家。

平生三見唐人模本《蘭亭叙》：一是泗南山杜氏木刻者，一是周延雋家本，一是

蘇中書家。唯蘇氏本冠諸家本，其傳模不失真處，決非定武石刻所能及。然不善爲

研，血指汗顏，模書手未免有之。

右陳齊之評唐人模本。

定武舊刻，長安薛氏所藏。余政和丁酉歲倅郡，次年移南陽，薛氏子晈以此贈行。建炎己酉承乏鄉部，遭里中之變，已失復得。錢塘吳說傅朋題。

傅朋赴鎮上饒，相遇嘉興，觀定武舊本《蘭亭》，真氣凜然。紹興中甲子九月十四日，雒陽朱敦儒題。

揆家所藏定武《禊帖》有三，最後得此本，絕妙。戊申九月三日觀於欣遇東齋。

沈虞卿題。

是歲冬十一月，觀楊伯時路分家藏本，與此正同。其籤題是薛紹彭手書，知此爲定武真刻無疑。沈虞卿再題。

《蘭亭叙》，唐世摹本已不復見，今但石本爾。摹手刻工，各有精粗，故等差不同。惟自定武者筆意彷彿尚存，士大夫通知貴重，皆欲以所藏者當之，而未必皆然，觀此本則不容聲矣。紹熙〔四〕辛亥立冬，石湖范成大書。

余從士大夫家見《蘭亭》石刻多矣，皆號定武本，雖秘府之藏，亦未免雜贋也。紹定癸巳脩禊之月，舟過禾興，欣遇沈公之孫寺丞，出示家世所寶二軸，望之知其為真也。此軸本吳傅朋得諸薛氏，而博古如尤、王，善書如朱、范，同所鑒賞，則又信而有徵矣。近歲士人作《蘭亭考》，凡數萬言，名流品題，登載略盡，惜無以此軸示之。

陵陽李心傳書。

右一本六跋，沈伯愚所藏本。

唐太宗既獲《蘭亭叙》，乃命馮承素、趙模、諸葛貞之流鈎摸，以賜近侍，令褚遂良檢校而董之。今耆古好奇君子，尚有秘傳當日賜本。近見一本，已歸御府矣。神物護持，斯為萬世不朽之藏。廣宇間石刻，莫可勝紀，悉以定武為最善，此蓋是也。

紹興十九年九月十五日，懶拙老人米元暉書。

宣和之末，復置書學，增博士三員，杜從古、米友仁與競，昨兼見任職事。一日，太上徽皇各賜《蘭亭叙》石刻一本，其下御筆書云「康定二年進」，尚是定州所貢。今觀是本，政與向來所賜同，今不易得，宜珍秘之。 紹興壬申春二月六日，保大騎省雲

來徐兢題。

定本《蘭亭序》如世奇寶，不惟難得，亦難辨。此蓋故家所藏，米、徐二公好古博雅，與之不疑，僕因而識焉，幸矣！淳熙辛丑閏月晦日，唐季度題。

右一本三跋，藏俞松家。

《蘭亭禊飲叙草》號右軍法書第一，真墨入昭陵。虞、褚輩所臨，典刑猶在，散落人間。今復數百年，鈎搨既多，真贋轉雜。濃輒過肥，纖或病瘦，偏勁露鋒，規媚傷弱，工不[五]勝拙，當時[六]無復見右軍大成矣！余每獲《蘭亭》，隨以入集。晚游都下蘭若，得本於老書生，云清獻趙公少年學書定武本，一見驚喜，取較他本，果勝不誣，遂以壓卷。魯直嘗跋《蘭亭》，有云：摹寫或失真，肥瘦亦自成妍，要各以心會其妙處。因題所集曰「蘭亭會妙」。紹興辛巳元夕後一日，魯長卿書。

右藏魯子平家。

《蘭亭》為書法之祖，南中模放幾數十本，終不若定武者之勝。今觀此軸，刻畫與使墨皆有佳趣，決知其為定武者也。然較之余所收者，墨色匀重，亦打碑者自有不

同。得之者當寶藏，蓋書法盡於此矣。石湖居士書。

右范致能跋。

右《蘭亭記》，曾禹任得之諫大夫毛氏，毛氏得之淮陰，非近時習訛者也。予見元明跋山谷書云：「山谷謫黔，泝峽舟中，日日惟把玩石刻一紙，蓋此《記》也，故末歲筆法超絕云。予聞『五更侵早起，更有夜行人』，願持此句子寄聲山谷。」楊萬里。

右楊誠齋跋曾氏本。

晋人風度不凡，於書亦然，右軍又晋人之龍鳳也。觀其鋒藏勢逸，如萬兵銜枚，申令素定，摧堅陷陣，初不勞力。蓋胸中自無滯礙，故形於外者乃爾，非但積學可致也。昔梁昭明以一語不中，廢此《叙》而不錄。後世以「絲竹管弦」爲重複之病，至齊、梁小兒偏妄之作，則信而不疑。是蓋微瑕棄玉，而以玉表重珉。唐太宗親傳《晋史》，備載斯文，豈無意耶？雖然，翰墨如此，閱千百載，終當輝映學海。後之覽者，亦將有感於此，固右軍期望於士大夫之志也，故吾樂爲仲威言之。紹興乙亥九月二十七日，必大書。

朝士素〔七〕藏金石刻且彌見洽聞者，莫如沈虞卿、尤延之、王順伯，予每咨問焉。

淳熙己酉正月五日，必大題。

唐太宗始得《脩禊敘》，命趙模、韓道〔八〕政、馮承素、諸葛貞搨本賜群臣，而虞世南、歐陽詢、褚遂良各自臨摹，繇是流傳人間。今高宗皇帝臨定武石本，則唐摹本亦亡矣。皇諸孫臣鑠好古博雅，得紹興宸奎寶藏之屬，臣必大記其後。必大嘗伏讀御製御書《翰墨志》近三千言，而稱美此序無慮數四。既曰：「測之益深，擬之益嚴。恣態橫生，莫造其原。」又曰：「得右軍書，手之不置。自束髮喜作字，晚年得趣。」又曰：「右軍擇毫製序，用蠶繭紙、鼠鬚筆，遒媚勁健，絕代更無。凡三百二十四字，有重者皆具別體，『之』字二十許無同者。」歷代論書，遂集大成。方孝宗皇帝在王邸，詔摹寫爲日課。乃知二聖心畫，雖曰天縱，亦積學之助也。使羲之復生，將云非恨陛下無臣法，恨臣無陛下法耶。嘉泰二年三月三日，少傅觀文殿大學士致仕益國公臣周必大謹書。

右三跋，周益公題。

定武本凡「湍」「流」「帶」「右」「天」五字全者，皆謂在薛紹彭之前，然不能知歲

月之久近。此誠善本，王順伯謂是熙寧前模拓於中山者，爲可貴。近見畢少董所藏

董氏淳化間本，尤爲精好，自言爲兒時，親在定武見青石本，「帶」「右」「天」三字已闕

壞，大觀再見之，與舊所見無異。則五字未必皆紹彭劚損也，更當考紹彭在中山時歲

月云。樓大防。　跋王伯長本。

跋清閟居士本。

薛道祖，名紹彭，向之子也，與米元章、劉巨濟，相爲莫逆之友。不惟人物翰墨相

上下，所蓄法書名畫，亦略相埒。今有《清閟堂帖》，名字印章瞭然，跋語所謂「河東

公」者也。從孫棣，近以伯父揚州所藏《禊序》問清閟爲誰，誦所聞以告之。樓大防。

子耕、明遠以古帖相易，不肯，各以其寶。余有淳化間本，與此相似，而「流」

「帶」「右」「天」尚全，謂子耕曰：「天下有道，丘不與易也。」明遠，姓單，名丙文，右選

之有文者。　樓大防。　跋黃子耕本。

右三跋樓攻媿題。

南朝千載有斯人，帖出蘭亭花草春。俛仰之間已陳跡，至今此紙尚如新。

右楊誠齋題袁起巖本。

慶曆中，宋景文帥定武。有舉子攜此石至郡，死於營妓家。樂營吏號何水清者，見而識之，取獻景文。景文喜甚，不敢私有，留於公帑，世謂之定本。後爲薛道祖攜以歸長安。宣和中，有旨取舊石，置睿思殿。嘗以墨本分賜近臣，時先君通籍殿中，遂得此本。間關兵火之餘，迨今數十年，秘藏不墜，豈有物之所護持？因書所聞以告來者。淳熙二年八月二十三日，東平榮芑書。

定武《蘭亭叙》凡三本：其一李學究本，傳爲智永所模，薛氏別刻本易以歸長安，宣和間歸御府，前本是也。其二字肥有⋯⋯薛道祖別刻留定武，與前本方駕，人多誤爲舊本，非也。其三斷字差瘦，得於修城役夫，後藏康伯可家。舊刻與岐陽石鼓俱載以北。宋元功云：嘗從使虜，聞在中原。楊伯時云：與薛氏爲姻家，定武本以玉石刻背舒元輿《牡丹賦》。并記之，以廣異聞。淳熙十三年五月十三日。右北平榮芑題。

右榮次新二跋，桑澤卿《考》中已載。其間三斷石本今藏俞松家，李秀巖題跋

在後。

《蘭亭》皆以定武爲貴，其實有三，各不同。始慶曆中，宋景文爲帥，得唐石本，

匱藏庫中。至元豐中，薛居正爲帥，惡摹打聲，乃刻別本置譙樓。未幾，其子紹彭又

別刻，易元石歸長安。蓋道祖嗜古工書，臨摹盡善。三本皆出定武，而宋之所得者當

謂之唐石本，薛氏父子所刊者則謂之定武本可也。大觀既詔取元易石本，龕置宣和

殿，靖康時與[九]岐陽石鼓共載以北。南渡以來，舊物多不存，後人所在摹刻，不知幾

本，觀之者有肥瘦、剜損、取況之説，紛紛不一，皆未足爲證。多取它本較出，自然萬

萬不侔。余亦嘗以後凡所見參考，兼見楊槃齋所藏薛道祖籤題本，與此無纖毫異，故

知此本爲定武者毋疑。淳熙丁未仲冬後一日，山陰王明清題。

右玉照王仲言所題本。

定武《蘭亭叙》，熙寧中薛師正爲帥，其子紹彭竊歸洛陽，斫損「湍」「流」「帶」

「右」「天」數字以惑人。宣和間，歸御府。建炎初，宗澤送之維揚，虜騎焚維揚，方不

知所在。此本未斫損，乃舊日定武所拓，尤可貴重。黃太史謂「肥不剩肉，瘦不露骨」，謂此帖也。臨川王厚之跋。

前輩論定武《蘭亭》石本風流秀潤，骨肉相稱。視其筆意，右軍清真氣韻，冠映一代，猶可想見。今觀此帖，寧不信然？己未中冬，武夷詹體仁。

永和歲癸丑，群賢會蘭亭。流觴各賦詩，風流見丹青。右軍草《禊叙》，文采燦日星。《選》文乃見遺，至今恨昭明。字畫最得意，自言勝平生。妙選蕭御史，微服山陰行。諉詭盡萬狀，徑取歸神京。辯才恍如失，何異敕六丁。文皇好已甚，丁寧殉昭陵。當時馮趙輩，臨寫賜公卿。惟此定武本，謂出歐率更。采擇獨稱善，遂以鐫瑤瓊。流傳迨五季，皆在御寢扃。耶律殘石晉，睥睨不知名。意必希世寶，氈裹載輜輧。帝狃既北去，棄與朽壤并。久乃遇知者，龕置太守廳。或云政宣間，此石歸紹靬。過金籙。辯才尤秘重，名已徹天庭。屢詔不肯獻，託言墮戎兵。七傳至永師，襲藏

陰行。諉詭盡萬狀，徑取歸神京。辯才恍如失，何異敕六丁。文皇好已甚，丁寧殉昭陵。當時馮趙輩，臨寫賜公卿。惟此定武本，謂出歐率更。采擇獨稱善，遂以鐫瑤瓊。流傳迨五季，皆在御寢扃。耶律殘石晉，睥睨不知名。意必希世寶，氈裹載輜輧。帝狃既北去，棄與朽壤并。久乃遇知者，龕置太守廳。或云政宣間，此石歸紹靬。

彭。又言入內府，宣取恐違程。焚膏繼短晷，拓本手不停。疊紙至三四，肥瘠遂異形。南渡愈難見，得者輒相矜。我見十數本，對之心欲醒。汪侯端明子，嗜古自弱

齡。錦囊荷傾倒，快覩喜失驚。「帶」「流」及「右」「天」，往往字不成。而此獨全好，護持如有靈。尤王號博雅，異論誰與評。硬黄極摹寫，唐人苦無稱。贋本滿東南，瑣瑣不足呈。猶有婆與樞，砥砆近璜珩。右軍再三作，已覺不稱情。心慕且手追，安能效筆精。響搨固近似，形似神不清。不如參其意，到手隨縱横。況我筆素拙，何由望群英。近亦得舊物，庶幾窺典刑。此本更高勝，著語安敢輕。孤風邈難繼，悵望冥鴻征。 攻媿題汪季路本。

悵望當時真跡，臨摹所在支分。千載但稱合作，誰能有感斯文？ 攻媿題袁起巖本。

定本爲世第一，此又在定武前。今日錦標玉軸，向來不直一錢。 攻媿題羅春伯本。

本，如此二者絕難遇。曾經耶律氈裹去，至今胡虜猶知慕。時將一二餓虜使，持歸往往快先覩。未知玉石真在否？要比江南終近古。他日縛取呼韓作編户，勒銘歸來過定武。祇問君王乞此碑，打向人間莫論數。

東游登會稽，祇見蘭亭不見碑。北過中山府，欲訪此碑不知處。間從故家看墨

余三爲《蘭亭》作詩，姚江施令尹，家世好古，所藏定本略與季路者相似。披玩

不已，欣然爲題其後。　四明樓鑰。

慶元戊午，詹阜民子南、趙師夏致道，與武子以是日脩故事於此地。武子出示同觀，相望八百四十有六年矣！懷想風流，爲之慨然。

觀《蘭亭》當如禪宗勘辨，入門便了。若待渠開口，堪作什麼識者？一開卷已見精粗，或者推求點畫，參以耳鑑，瞞俗人則可，但恐王內史不肯爾。余平生見佳本亦多，然如武子所藏，不過三四，真可寶也。慶元庚申重九日，笠澤陸游書。

莆人陳讜正仲借觀於越上齋宮，是本真定武，二三百年前本也，宜珍藏之。嘉泰元年八月初八日。

嘉泰元年八月上休日，南豐曾晛茂昭觀於越之棣華堂。

常叔度、徐淵子同觀於西湖張園，壬戌四月廿四日，是日微風小雨。

嘉泰壬戌冬至後五日，林成季、周南、朱韠、趙汝譡、朱元紘、滕宬別盱眙施武子於虎丘，同觀書畫。　武子弟寅宏。

往見定武《蘭亭》，後有畢少董所題，與此正同，真奇物也。甲子七月二十有三

日，關中張嗣古敏則。

曩年沈揆虞卿蓄《蘭亭叙》刻凡百餘本，予嘗見之。要各有所長，而以定武刻爲冠。予問沈何以別其爲定武本，沈以斫損「湍」「流」「帶」「右」「天」字爲驗。今觀王順伯跋，云：「未斫損前本，尤可貴重。」則是沈之前説尚未盡也，以是知見聞不可不博。開禧丁卯正月望題，倪正甫。

李埴、真德秀、任希夷同觀。嘉定癸酉中冬二十五日，玻瓈泉上題。

定武《禊叙》有三，曰肥，曰瘦，曰五字損本，予皆舊藏焉。今又得此肥本於施武子，因以識之。嘉定戊寅重九日，古汴向水若冰甫。

右不損本。　自王順伯而下十三跋，藏俞松家。

鄱陽洪景盧，梁溪尤延之，東平范東叔，括蒼梁昭遠，三山黃彝卿，丹丘謝子長，延平鄧千里，長樂黃邑父，霅川倪正甫，淳熙丁未孟夏六日觀於群玉亭。　秘書省印。

括蒼王誠之將命出使，三館之士餞於史退傳北園。　樵李沈虞卿出此書示坐客，同觀者凡十四人：鄱陽洪景盧邁，錫山尤袤延之，三山高子雲曇，無諸黃倫彝卿，山

陰莫叔光仲謙，蜀范仲藝東卿，括蒼王信誠之，延平鄧馴千里，濟陽李巘獻之，長樂黃唐邑父，渠江王叔簡敬父，吳興倪思正甫，臨江羅點春伯。

右一本兩經題名，藏俞松家，李秀巖題跋在後。

上即大位之初，揆以國子祭酒召入都。越旬日，被命使燕。過定武，得此本，然非舊刻也。顧脩程萬里犯暑，馳驅而歸，橐有此，亦可喜也。後三年，來守吳門，遂以頃歲所得別本，裝爲一卷。北望故都，回思經行之地，撫卷慨然，因書於卷後。紹熙壬子仲冬四日，揆題。

右《蘭亭脩禊叙》。劉餗《嘉話》云：《蘭亭叙》梁亂出在外。陳天嘉中，僧智永得之。隋平陳，或以獻晉王，即煬帝也。僧智果借揭，不從索。果死，歸弟子辯才。唐太宗爲秦王時見模本，喜甚，使歐陽詢求之，以武德二年入秦王府。貞觀中，揭十本賜近臣。世言遣蕭翼詭計取之者，妄也。後遂入昭陵。温韜發唐諸陵，《蘭亭》復出人間。世所傳模刻本極多，而獨貴定武本者，自山谷始，所謂「彷彿存古人筆意」者是已。此刻是定武舊本。慶曆中，韓魏公守定武，有李學究者得此刻。魏公力求

之，乃埋石土中，刻別本以獻。李死，其子稍稍摹以售人。宋景文爲帥，伶人孟水清

得之，以獻子京。子京愛而不敢有，留於公帑。元豐中，薛師正樞密爲帥，攜石去，其

子紹彭道祖刻別本在郡。大觀中，次子嗣昌始納之御府，龕於宣和殿，後與岐陽石鼓

俱載以北。或云道祖於定武舊本劖去「湍」「流」「帶」「右」「天」五字以惑人，或云道

祖別刻本劖去此五字，未知孰是。尤延之云：此舊本，蓋道祖未劖去之前摹拓者，尤

可愛重也。延之平生所見《禊帖》不一，其言當可信。檇李沈揆題。

右二本沈虞卿題。

歐公所得《蘭亭》凡三，其一得於王沂公家，此本是也。揆爲太學正時，同舍生

章漘爲余得之其族人家，今二十有一年矣。撫卷感慨，豈惟山陰勝游成陳跡而已

哉？紹熙癸丑正月十日，書於姑蘇郡齋。

右藏俞松家，李秀巖題跋在後。

唐硬黃紙雙鈎《蘭亭叙》，字皆率意爲之，咸有褚法。必憑承素之流所搨寫本，

無復可疑。此書當下真跡一等，非知書者未易道也。昔南宮米舍人芾元章《書史》

有云：《樂毅論》，天下正書第一。《蘭亭叙》，行書第一也。縫有半書印，乃米氏「寶晋書印」。後有「忠孝之家」印，即吳越錢氏印，及有「趙景道進德齋」印。蓋已經名公鉅卿賞鑒矣。乾道二年中元前一日，獲於錢塘故人杜可升升之，因手裝於行在祥符寺。張堯臣跋。

信以傳信，疑以傳疑，事物皆然，而字畫爲尤甚。世之法書，亘古窮今，王逸少爲稱首，永以爲訓，不可復加。然精粗真僞，在當時，在後世，或猶有「○」疑者。逸少嘗作《意書表》上穆帝，帝使張翼擇紙色長短相類者臨寫，而題後答之。初亦不覺，詳視乃歎曰：「小兒亂真乃爾耶！」在當時已自疑如此。唐初去永和猶未遠，相傳以《叙草》爲遺踪之冠，太宗寤寐求之。以王氏家傳在其孫智永弟子辯才處，用房玄齡計得之。及考《紀聞》所載，乃云元草爲隋末時五羊一僧所藏，誓與死守，太宗以威驅勢脅而又得之。二説不同，則此《叙》真踪又有可疑如此。自匣殉之後，獲見硬黃響搨者且爲欣幸。追於明皇，始刊之於學士院。泊顯宗朝，又刊於翰林待詔所。考其二石，一乃懷仁所臨，前瘦而後肥；一乃王承規模刻，豐殺得所，轉摺精神。至石

晋時，耶律輦藏北去，遺是石於殺胡林，遂號爲定武本。亦不知其爲學士院本耶，或

待詔所本也。後汴京書坊亦刊一石，咄咄逼近，而摹思〔一二〕差劣，識者謂之贗本。時

人鮮克致察〔一三〕，而墨本兹焉可疑。宣政初，薛紹彭易定武石歸藏於家，敲刷過多，

駸駸剥裂。上之天府，更以它石別鐫，其致疑滋甚。二百年間，博雅君子家模而户刻

之，無非根苗於定武本。其庸工者駁乎無以議爲〔一三〕，而精緻〔一四〕者得其十六七，互

相詆訾，而收藏者爲疑，又將如何？自非得之之正，傳之之的，雖明察〔一五〕者，欲

決其近似之惑，亦慁〔一六〕乎其難哉！雙槐仙祖政和間爲博士曰，得是本於定守之故

家，攜歸秘篋，示爲子孫矜式。淳熙中，闒入伯父位，愛護惟謹，近爲鬻碑者所得，不

期而遇，若有神明呵禁之者。价驚喜之餘，亟以倍價復歸。較之所集蘭畹數十本，何

啻驪珠之與魚目，瑜瑾之與砥砆。筆勢自然，精微遒勁，玩味不能釋手，信乎其爲王

承規舊本也。因驗諸《易》，得卦之《睽》。象曰：「上火下澤，睽。君子以同而異。」

蓋始焉同於槐堂，而中也異於圖析。初九曰：「悔亡，勿逐自復。」蓋幾爲鬻碑負之而

走，幸終歸於我。上九乃曰：「群疑亡也。」蓋家傳之可信，而絶無前所謂數者之疑。

吁！合極而睽，睽極而合，至理所存，非偶然者。謹熏沐裝軸，永爲青氈之藏。抑當
思其信以守器之誼，則其傳斯無忝爾。嘉定己巳中秋，鄭价裕齋誌。

右二本二跋，鄭雙槐本，藏俞松家。

《蘭亭博議》，予友桑君澤卿所輯也。予挈故書入山陰，結廬茂林脩竹間，訪問
王謝諸人遺躅，但見壑流巖秀，雲物興蔚而已。既而於屋東得鄰士地數畝，益蓺卉
竹，治堂觀。又有以汪龍溪家所藏禊圖見遺者，乃揭之屋壁間。又有舊藏定武石刻，
亦設諸几席。日與兒輩來游，觀圖玩字，如與王謝諸人相接。一日澤卿忽攜《博議》
見過。余驚且歎曰：「此越故事也，吾曹不能爲之，而澤卿所編，其勤且篤而又精贍
貫串如此。」余每謂右軍召爲侍中、尚書，皆不拜。又擭護軍將軍，仍不就。至於兒娶
女嫁，便有尚子平之意，縷縷書辭間。其識字度量，似非江左諸賢[一七]所可及。天若
右晋，使昌於事業，當不在司徒叔、太傅公之下。而論者僅推其研精篆素，盡善盡美
而已。吁！是何其不知右軍者耶？繭紙一帖，辨者多矣，自有確論，固不復云。獨
愛吾澤卿續鐙詩書之系，膏肓大雅之傳。凡所考訪，一一詳的，直有括囊流略，苞舉

二二二

藝文，編該緗素，殫極丘墳之意。因以此叙《博議》，且以策兒曹之苟簡鮮工云。開

禧元年十二月望日，四明高文虎書。

右藏楊叔憲家。

嘉泰壬戌十二月，因與鄰人湯升伯過童道人許，見此《禊帖》，知是烏臺盧提點者所藏定武舊刻。後數日，雪後更欲雪，上車寒慄，因詣童，買得之。白石道人姜堯章書。

廿餘年習《蘭亭》，皆無入[一八]處，今夕鐙下觀之，頗有所悟[一九]。漫書於此。癸亥三月十二日，白石。

天下能事，無有極其至者。袁昂謂右軍字勢雄強，龍跳天門，虎臥鳳閣，歷代寶之，永以爲訓。然右軍在時，師法平南王廙。又衛夫人書《大雅吟》賜子敬，右軍亦嘗臨學。同時有荀輿字長倩，寫《貍骨帖》，右軍自謂不及也。大抵右軍書成，而漢魏西晉之法盡廢。右軍固新奇可喜，而古法之廢，實自右軍始，亦可恨也。今官帖中有張芝章草帖、皇象《文武帖》、鍾繇《宣示帖》、王世將廙上表二首，其筆高絶，具存

古意。而《宣示帖》乃右軍所臨，不失鍾法也。右軍之前既多名書，右軍同時又有世

將、李衛、長倩、王洽、謝安、珉、珣諸人，皆妙於此。故《蘭亭》不見稱於晉，而至隋唐

始顯爾。癸亥六月九日，白石書，是日天乃大熱。

右一本姜堯章三次題跋，藏俞松家。李秀巖有跋在後。

《蘭亭》出於唐諸名手所臨，固應不同，然其下筆皆有畦町可尋。唯定武本鋒藏

畫勁，筆端巧妙處，終身效之，而不能得其彷彿。世謂此本乃歐陽率更所臨，予謂不

然。歐書寒峭一律，豈能如此八面變化也。此本必是真跡上摹出無疑。學右軍書

者，至《蘭亭》止矣！今世所傳石本，刓一石，前輩紛紛各有異論。既自具眼，必知

人面之不同，攬者自當具眼可耳。又定武一石，皆定武所自出也，然其工拙妍醜，如

所擇，定不向人言下轉也。此卷有山谷題字。山谷之言云爾，乃知當時真贗混殽久

矣。山谷之孫，字子邁，今爲農丞，過予見後題，欲乞去，予不忍與，以爲去此題則《蘭

亭》廢矣。周翰者，文及甫之字，多見其名於書帖後。雅尚如許，亦足以贖粉昆之疵

矣。嘉泰壬戌十有二月，白石道人姜夔堯章書。[二〇]

蘭亭續考

二二四

余幼侍先君，見薛氏子爲先君道定武《脩禊叙》刻頗詳。薛之伯祖師政嘗帥定，

謂初得此刻於定之殺胡林。後置郡廨，歲月久矣。薛至定，士大夫乞墨本者狎至。

薛惡摹打有聲，自刊別本留譙樓下，多持此以授覓者。蓋先後已二刻。居亡何，薛之

子紹彭私又摹刻，易元殺胡林本以歸。自是定武所藏，殆薛父子所重刻二本爾，政非

舊物也。然好事稽究源流，次第真贋，各據所聞以定勝否。年來有剗本之説，謂薛所

得殺胡林本，欲以自別，乃取「湍」「流」「帶」「右」「天」五字各剗一二筆，私以爲記。

又有取況之説，謂定武者於「仰」字如針眼，「殊」字如蟹爪，「列」字如丁形。紛紛之

論，莫知孰是。然予獨信者薛，蓋其家親見而身歷之。豈今所謂定武本者，或出於薛

氏父子所重刊者耶？抑所挾歸者，中更多故，將又轉而之他也？今觀順伯所藏，余

亦未敢遽以薛語剗本取況之説爲證，然在等輩實稱第一。余雖隨群嗜此所蓄，益未

敢信是。夫以右軍平生得意書，一字一筆，皆足以心會而神遇，要不必苦較計毫釐疑

似之間。予自此更當訪佳本以求正於順伯云。袁起巖題王順伯少卿本。

頃歲有薛氏子爲先君道其族伯紹彭定武《蘭亭帖》三本始末，語與前輩略同。

去春，予跋王順伯定武本嘗及之矣。《蘭亭帖》距今歲月滋久，本既弗一，好事者說亦紛異。然物之珍謬，雖相去毫釐，吾人一具眼目，少加訂正，便可盡見。如順伯與今季路所藏，一見知爲至寶物也。以肥瘦別定本先後本，亦是要論。余留都下九年，士大夫家所有幸數見之，往往筆瘦而刻畫太明者甚多。校之肥本，自「永和九年」而下，祇此一行，其運筆自然，氣象渾厚，已不可及。其間如「會」「有」「咸」「流」「弦」「暢」「清」「可」「浪」「猶」「齊」「攬」數字，相去尤不勝天淵，他皆如此。又肥本字畫之旁，石紋自然皴動〔三〕，如輕烟籠染，扽拭未去之狀，俗語謂之「粉紋」，此尤不可僞爲。前歲見范元卿所藏，渠却未深信肥本，人固各有見也。尤延之領袖博雅，定武古本偶未得刮目。嘗見沈虞卿之本，似不減順伯、季路者。余雖隨群嗜此，而所儲未確，僅有一二可以備遺，然必求有以頡頏於尤、沈、王、汪之門可也。 袁起巖題汪季太傳本。

富沙袁說友敬誦蘇、富諸鉅公題跋，注想典刑，如生乎其時也，輒冒不韙書歲月

於下方。袁起巖題唐人臨本。

永和九年暮春日，蘭亭脩禊群賢集。含毫欲下意已先，媚日暄風佐搖筆。當時一筆三百字，但說斯文感今昔。誰知已作尤物看，流落人間天上得。天高地遠閟不示，僅許一二翻摹勒。忽然飛上白雲俱，徑入昭陵陪玉骨。蕭郎袖去明真贋，定武傳來方甲乙。識真之士已絕少，真者一去歎難覓。紛紛好事眼空眩，祇把殘碑慕真跡。人亡無復見風流，謾費精神疲得失。臨川先生如丁如爪辨形似，不豐不露分肥瘠。搜奇日富老不厭，如渴欲飲饑欲食。牙籤軸不止三天下士，古貌古心成古癖。有時瞥眼道旁見，倒屣迎之如不及。平生著意右軍處，并萬[二三]，集古已多千卷帙。賞音本在筆墨外，何必此優而彼劣。清波萬頃渾一點，明月一輪雲蓄兼收一何力。是中元不礙真趣，氣象典刑尤歷歷。知我罪我《春秋》乎，政爾未容言語直。半入。我方隨群厚其嗜，門戶弗強才僅立。幾年冥搜政無那，剩欲流涎分半席。三四五，不覺長歌書卷側。羲之死矣空費公家九萬賤，安得斯人寫金石。

右三跋一詩，袁起巖題。内所題王順伯詩本，藏俞松家，李秀巖有跋在後。義之死矣空費公家九萬賤，安得斯人寫金石。閱公善本

予嘗觀歐陽文忠公題是書，是知真本已葬昭陵。唐末之亂，昭陵爲溫韜所發，其所藏書畫皆剔取金玉而委棄之，於是魏晉以來諸賢墨跡，復流落於人間。我宋太宗皇帝購募所得，集爲十卷，俾模傳之，特以分賜近臣，今公卿家所有《淳化法帖》是也。獨《蘭亭》真本亡矣。自唐以來，傳本雖多，皆以所藏舊本，轉相模傳，失真彌甚，而皆不同，間或得其一二爾。此本光朝頃得之於表兄羅山宰王敬子，蓋其奉使北庭，歸以爲贈，藏之踰三十年矣。嘗以諸本校其優劣，獨此爲冠，今所謂定武本者是也。故特寶之，以爲楷式。因知傳刻者尚爾造妙，想其真跡宜何如哉？嘉定十六年歲在癸未六月望日，樂静居士永城劉光朝明遠跋。

右藏俞松家。

《禊帖》趙唐乃有湯普徹、趙模、韓道政、馮承素搨本，皆不如永禪師、褚河南所臨。惟柳誠懸自用柳法作大字，雋奇特甚。今工部公所書，生氣凛凛，儼然魯公，柳莫及也。公在高宗臺閣，孝宗省曹，名節論議，彝獻典刑，皆足以標準兩朝，儀刑諸老，而一本諸學。晚來東臺訪舊事，風流聲采，猶被晉人士清哉！孫踐世官拜遺像，

清白雅亮，挺挺祖風，顧瞻棠陰，遺越以琰，一香世世，如彼渚蘭，乃若衰上祖以來書。

導自義，獻二十八人，直可陋視方慶。嘉定十二年八月日，高似孫書。

右高疏寮題喻工部樗所寫《禊叙》。

之茂爲兒童時，侍先祖龍舒府君，常見几間卷舒《蘭亭會妙》，喜動顏色。抱之茂於膝上指示，且曰：「此王右軍《蘭亭脩禊叙草》也，筆意精妙，於時寶之。」劉餗《蘭亭嘉話》云：《蘭亭叙》自梁亂出在外。陳天嘉中，僧智永借得之。隋平陳，或以獻諸晉王，即煬帝也。僧智果借揭不還。後果死，歸弟子辯才。唐太宗爲秦王時見模本，喜甚，使歐陽詢求之，武德二年入秦王府。貞觀中，揭十本賜近臣。世言蕭翼取者，妄也。後遂入昭陵。溫韜之亂，發唐諸陵，《蘭亭》復出人間。世所傳模刻本極多，而今獨以定武爲貴者，自山谷始，所謂「彷彿存古人筆意者」是也。慶曆中，韓魏公守定武，有李學究者得此刻，魏公力求之，乃埋石土中，別刻本以獻。李死，其子稍稍摹以售人。宋景文爲帥，伶人孟水清得之，以獻子京，子京愛而不敢有也，留於公帑。元豐中，薛師正爲帥，攜石去，其子紹彭道祖刻別本在郡。大觀中，次子嗣昌

始納之御府，龕於宣和殿，後與岐陽石鼓俱載以北。或云道祖別刻本劘去「湍」「流」「帶」「右」「天」五字，又云劘去者別本也。今此數刻字皆全。又云，此皆未劘去之前模本也。傳刻既多，工有巧拙，自各存其妙。然真跡已千百年，不可復見矣，故題之曰「蘭亭會妙」。之茂痛念先祖誨言，時已七十年矣。遺墨如新，不覺感愴墮淚，遂書於後。

右雪邨魯伯跋家藏本。

孫叔詣參政以所被賜本刻石會稽，而薛嗣昌所得長安崔氏本亦刻在浙東倉司。

柳公權楷書《禊叙》改「天朗」爲「天融」，不知何意。

右二說秀巖李先生筆記。

校勘記

〔一〕「懷」，原作「惠」，今據四庫本《六藝之一録》引改。

〔二〕「懷」，原作「惠」，今據四庫本《六藝之一録》引改。

〔三〕「昔得之於工部外郎薛伯常曰」，知不足齋本作「嘗聞之於工部外郎薛伯常曰」，四庫本作「錢及之於工部外郎薛伯常所藏蘭亭曰」。

〔四〕「熙」，原作「興」，今據于北山《范成大年譜》（上海古籍出版社，一九八七年，三九〇頁）改。

〔五〕「不」字原脱，今據知不足齋本、四庫本補。

〔六〕「時」，原作「之」，今據知不足齋本、四庫本改。

〔七〕「素」，知不足齋本作「喜」。

〔八〕「道」字原脱，今據四庫本補。

〔九〕「與」字原脱，今據四庫本補。

〔一〇〕「在當時在後世或猶有」，文淵閣本作「在當時或已有」。

〔一一〕「思」，四庫本作「手」。

〔一二〕「致察」，文淵閣本作「攻發」，文津閣本作「辨別」。

〔一三〕「駁乎無以議為」，文淵閣本作「駁雜不能致辨」。

〔一四〕「緻」，四庫本作「微」。

〔一五〕「察」，四庫本作「發」。

〔一六〕「懇」，四庫本作「憂」。

〔一七〕「賢」，原作「傳」，今據四庫本《六藝之一録》引改。

〔一八〕「入」，四庫本作「會」。

〔一九〕「悟」，四庫本作「得」。

〔二〇〕此行下有「周暹」「江樂小書巢藏書」二印。

〔二一〕此行下有「周暹」「弢翁珍玩」二印。

〔二二〕「動」，四庫本作「緰」。

〔二三〕「牙籤軸不止三萬」，四庫本作「牙籤不止三萬軸」。

蘭亭續考卷二

<div style="text-align:right">吳山俞松集</div>

魯氏此帖，藏之百年，而壽翁表出之，非篤好何以至此？後山陰脩禊之八百六十有九年中冬月上朔日，蜀人李心傳觀。　淳祐初年題魯雲林所藏本。

董承旨者名誠，劉信叔子婿也。劉氏世爲貴將，則此帖繇來可考矣。鑱去五字，所傳亦不同。昔右軍既書此文，甚自愛賞，更書之，無能及者，則謂《蘭亭》不見於晉，恐未爲確論也。摩挲墨本尚爾，況其真跡耶！淳祐辛丑歲十有一月庚子哉生霸[一]，越六日乙巳，秀巖老人李心傳題。　姜堯章所藏本。

紹定之季歲，予罷史職，歸巖居。春三月，過禦溪，沈虞卿侍郎之孫，提舉君以家藏《禊帖》似余求識。其後，秋九月，過梁溪，尤伯晦、仲晦方里居，邀予與蔣良貴共飯。日加己巳，速客，席間設大几，錦褾玉軸，堆積其上。余雅聞遂初圖書之富也，亟起觀之，則多元老鉅儒所嘗鑒賞者。良貴拔其尤者，謂予各題數語。觴每行，趣輒更一二軸。遲明飲散，予遽解舟，今不憶所題若干卷[二]，亦不憶有無《禊帖》在其間也。

淳祐初年小寒節前五日，俞壽翁走价以此帖示余，實沈貳卿於群玉暨史園兩嘗出似

坐客者，而尤公遺墨在焉。其爲定武真帖不疑矣。前後同觀者十有六人，大抵二熙

名士，其間蓋有出處，與隆替對者，自是右軍輩人物，書翰其一也。後之攬者，又當有

感於斯文。　陵陽李心傳書。　洪内相所題本。

俞壽翁寄似《襖帖》四，皆定本也。但筆跡微有肥瘦之不同爾。聞諸前輩，謂此

石將歸天上，好事者疊紙以拓之。紙在上者字微瘦，理宜爾也。此帖差瘦勁，余一見

之，便覺與沈貳卿家本相類。視壽翁所評亦然，因識其後。　淳祐元年冬十有一月乙

巳，研溪李心傳。　劉明達所藏本。

此帖嘗經思陵賞識，無復可議。況後有驪珠三十六耶。　思陵本敕黃書，後以僞

豫遣能黃書者爲間，改從右軍，而紹興之初，筆勢已如此，乃與《戒石銘》字體頓異，

殆天縱也。　鄭諶，寺人中之粗能詩者，上雖以此帖畀之，未幾屬韃之除[三]，復以其交

通士大夫而止，蓋畏公議如此。後百有十年，承議郎臣俞松以示前史官臣李心傳，因

憶傳舊聞，龔識其後。　高皇賜鄭諶本。

二三四

此卷不知何人所作，觀其意象，殆二人初相見時也。或謂當作老僧蒼皇頹印，口呿而不能合之狀，乃爲真失《蘭亭》爾。昔政和畫學，以「午陰多處聽潺湲」命題，衆皆作清流激湍，而聽者坐其側。最後納卷者獨爲藤蔓膠轕，樹影正中，而有人屬耳於崩崖亂石之間。上攬之，以爲真聽潺湲者，遂除畫學録。然則摹寫之工，固不在乎泥其跡，毋亦對談之頃，而《蘭亭》已落吾度中耶？壽翁試評之。淳祐二年春正月甲午，雪濱病叟書。《江南蕭翼取蘭亭圖》

余嘗評壽翁四《禊帖》，以瘦本爲勝，後見周益公之説亦然。壽翁復以二帖示余，亦瘦本也。沂公作相時，定武石似未刻，豈其子孫所藏耶？淳祐壬寅歲雨水節，雪濱病叟李心傳書。范文正公所藏本。

余既題此帖，後五旬又一日，壽翁復以示余，反復觀之，真善本也。以《集古録》考之，當嘉祐中定武民間石刻已出，但未入公廨爾。然世傳薛紹彭易之以歸長安，後其弟嗣昌獻諸朝。今觀嗣昌大觀初題識，乃以爲得長安崔氏所藏真跡而刻之，則又非定本也。蓋薛本幸存於靖康北狩之日，而復逸於建炎南渡之時，自是絶跡矣。今

壽翁訪求至十數帖而未已，其殆有《蘭亭》癖耶？心傳嗣書[四]。再題范文正公前本。

《集古錄》所收《蘭亭》四刻，王沂公家本纔居一爾，而陳、沈二跋咸稱焉。或疑其有一誤，然沂公家自有石，則摹傳宜不止此。但渡江之後，所存絶少，滋爲可愛爾。虞卿鑒賞甚精，兹壽翁所以爲據也。歐公錄沂而舍定，政謂其纖毫無異，不必并列爾，非有所輕重也。淳祐壬寅歲清明後五日，蜀人李心傳觀。歐陽文忠公所藏本。

此帖信美矣，唯室以爲王沂公家本，蓋有所授，第并指定武石刻，則似未深考耳。

歐陽公既叙沂本，而繼之云：「又有別本在定州民家，二家各自有石。校其本，纖毫無異，故不復錄。」然則二本皆佳也，奚必以定本爲貴哉？唯室，紹興名士也，余嘗得其《步里客談》一編，今又見其三詩，風流可想矣。淳祐壬寅歲季春之四日，雪溪病叟書。王沂公本。

德壽臨《蘭亭》，世所藏者不一，而垂針、蟹爪之體各具，真宸筆也。但摹刻者視真跡爲稍腴耳。嘗聞普安、恩平宗藩并立之時，上各賜以所臨《蘭亭》，而批其後云⋯

二三六

「依此進五百本。」其後重華書七百本上之，而恩平訖無所進，蓋勤怠之分，天命之所以去留也，書帖云乎哉。淳祐二年脩禊日，承議郎臣松以真跡示臣心傳，龔題其後。

高皇御書臨寫本。

壽翁以三《楔帖》示余，其末用「青社忠臣曾孫之印」，蓋曾威愍家所藏也。威愍建炎初帥京東，死國難。余聞定刻以瘦本爲貴，而此首帖特秀潤。昔歐陽文忠公評李陽冰《忘歸臺》等諸碑，謂三石皆活，歲久漸生，刻處欲合，故多瘦細，時有數字筆畫偉勁者，乃真跡也。然則此帖殆亦活石所刻，但摹打有先後，故潤瘦不同耶？反復視之，滋爲可愛，其他亦不足較也。淳祐壬寅歲北至日，秀巖李心傳審定。曾公序所藏賜本。

公序爲京東帥之死難也，博士錢葉諡曰「剛愍」，執政慊之，乃改曰「威」。

論漢魏以後法書，東晉爲第一；就晉人論之，右軍又爲第一。右軍遺墨流傳至國初者尚數十紙，而《蘭亭》臨本特爲士大夫所稱。余嘗見壽翁所藏《蘭亭》石刻凡十餘，而此最後出，蓋曾魯公家故物也。定本始見《集古錄》中，後六十年乃歸御府，魯公所藏，豈其居揆席時與歐陽公俱得之耶？或謂右軍風流人物，與謝太傅自是輩

流，不應專以筆札之工爲貴。余謂有如此人，作如此字，乃所以爲第一，宜壽翁之寶藏而無斁矣。

淳祐橫艾攝提格皋月幾望，雪濱病叟李心傳書。曾魯公所藏本。

定刻得薛氏父子而顯，觀道祖臨帖，殊可賞愛，豈心誠求之之故，《蘭亭》自入渠筆端耶？如未能然，匠意經營，終不近爾。帖藏卞山已久，今乃入於禦溪。歐陽公謂物常聚於所好者是也。淳祐二年孟秋九日，雪濱病叟李心傳題。薛脩撰道祖臨寫本。

此榮氏賜本，真定刻也。但次新謂慶曆中宋景文帥定武，得此石，留於公帑，則小誤。景文鎮中山在皇祐中，墓碑可考。建炎初，宗元帥守汴都，得此刻，致之維揚行在，渡江時失之，自是絕跡。余嘗讀洪丞相《隸釋》云：「碑刻不必問所從，但以書之工拙爲斷。」此帖既佳，而其來復有自，非壽翁篤好之，未易致也。淳祐二年八月端午，雪濱病叟李心傳書。榮次新所題賜本。

王順伯好古博雅，在二熙間爲第一，所藏諸《禊帖》，尤遂初極稱之。袁起巖所賦，茲其一也。賞音本在筆墨外，何必此優而彼劣？其然耶，其未必然耶？壽翁試評之。淳祐壬寅歲秋八月哉生明，雪濱病叟李心傳書。袁起巖賦長篇，題王順伯所藏本。

壽翁以此軸示余，石既中斷，故缺十六字，字亦瘦勁。犖次新所謂第三本也。康生朔南遍歷，至乾道間尚存此帖，未知何時歸卞山。今又易主，蓋余行四方所未見者，滋爲可貴也。淳祐次年龍集攝提格旻天中月皇極之日，雪濱病叟題。葉石林所藏定武斷石本。

王右丞所畫《蘭亭圖》，祐陵標題，仍書何延之所作《記》於後，逮今百三十三年矣。爰自火龍騎日以來，天上圖書散落人間，不知其幾，其至江左者僅毫芒耳。臣松得之以示臣，龔攬流涕。《記》中數字，殆是筆誤，讀者以意屬焉可也。王圖已經睿鑒，故不復論。淳祐三年白露節日，前史官臣李心傳謹記。 徽皇御題王維《蘭亭圖》，又御書何延之《蘭亭記》。

秘府藏祐陵書百餘軸，臣三入承明，備見之矣。 大抵政宣間所賜臣下親筆也。《紹興日曆》載高廟聖語云：「近有進先帝御札者，宸翰小璽，皆人僞爲之。」時渡江未久也，而贗本已出矣，何耶？ 淳祐癸卯二月幾望，臣松以帖示臣，龔覽再三，筆勢似與秘府所藏稍異。 因憶蔡絛《史補》：「政和初，宰臣言近降御筆有不類上書者。

上曰：『比得一工製筆，其管如玉，而鋒長幾二寸，是以用之，作字軟美。』」乃知崇觀政宣筆法固已不類，此帖殆崇觀間所作也。帖中「領」「悟」「倦」三字，咸從右軍之舊，不復釐正，蓋自來臨摹之本如此。惟「麗」字特有所避，故與諸本不同云。前史官臣李心傳龔書。徽皇御書臨寫絹本。

校勘記

〔一〕「霸」，四庫本作「魄」。

〔二〕「余遽解舟今不憶所題若干卷」，四庫本作「余與良貴各題若干卷」。

〔三〕「除」，四庫本作「際」。

〔四〕「心傳嗣書」，四庫本作「雪濱病叟李心傳嗣書」。

俞松跋

《蘭亭續考》前一卷，其間有松所藏本，與他人所藏者合爲一卷；後一卷皆松所藏，嘗經秀巖李先生品題，命工鋟版以貽同志。淳祐甲辰中秋日，書於景歐堂。

姚咨跋

余先得《蘭亭考》十三卷，録之久矣。今得《續考》二卷，係宋刻大字本，與前本不同。今照前書式寫過。合不相失，幸矣。嘉靖庚寅安。

正德間，吳人柳大中僉嘗藏書萬卷，特以鈔本鬻於嗜古者。此册亦出諸柳氏，云係宋刻大字本搨之，又有桑澤卿《蘭亭考》十二卷藏於家。今大中亡矣，所藏皆散去，余偶得之華少岳，忽病痁不能執筆，乃命病兒手搨以供老境清玩，復綴數語末簡云。

嘉靖乙卯杪秋廿二日，句吳荼夢散人姚咨，時年六十有一。

勞健跋

宋大字本《蘭亭續考》，怡邸舊藏。原裝析作二册，歸海源閣時僅存上册。頃歲聊城兵亂，閣書多散佚，此爲旌德江君所收。癸酉歲暮，叔弢復得諸北平文禄堂書鋪，以示健，屬爲依知不足齋刻本補寫足之。宋本上册并序都三十三頁，今略依其行款字數仿寫下册，僅得十九頁。疑宋本下册或有附頁，題跋甚多，惜早佚不可見。知不足齋據嘉靖姚抄本傳刻，與宋本小有異同。如卷首標名，宋本祇作「吳山俞松」，鮑刻則多一「集」字。宋本於宋諱，如「殷」「敦」「徵」「敬」諸字皆未缺筆，獨「貞」字缺筆謹嚴，疑別是私諱。鮑刻則於宋諱字皆從缺筆，「貞觀」或作「正觀」。兹仿寫悉改從宋本例。又鮑刻因當時文字禁忌，於「胡」「虜」字皆改易。今取此上册之可證者，如「殺虎林」爲「殺胡林」，改從宋本。其疑者，如「北庭」或爲「虜庭」之改，顧未可武斷，則姑從鮑本云。宋本寫刻甚美，叔弢謂當是作者自書上版，於宋槧中絶罕

見，洵可寶貴。拙書續貂陋劣，愧不相稱。幸佚冊儻猶在人間，會有延津劍合之時，姑視此爲筌蹄，以俟異日覆瓿可耳。甲戌正月，桐鄉勞健篤文書於唐山。

附録

歷代著録

《蘭亭續考》二卷，錢唐俞松續桑世昌《考》而著録也。卷中載橋李沈虞卿氏跋五，考之《宋史》，無傳。《至元嘉禾志》第書：「沈揆，梁克家榜進士。」注云侍從，顧不書其字。《金史・交聘表》：「大定二十九年閏五月，宋遣沈揆、韓侂冑來賀登位。」又不書其官。今觀五跋，其一云：「上即大位之初，揆以國子祭酒召入都。」越旬日，被命使燕，過定武，得此本。後三年，來守吳郡，裝爲一卷。」所云「上即大位」者，光宗也。按《中興館閣續録題名》，揆字虞卿，嘉興人，紹興三十年進士。淳熙十年七月，以秘書少監兼國史院編修官。十一年十一月，進秘書監。十四年五月，爲秘閣修撰、江東運副。紹熙四年，以權吏部侍郎兼實録院同修撰。而正德《姑蘇志・守令

表》：「揆以中大夫秘閣修撰，紹熙二年六月任。四年二月，除司農卿。」合虞卿跋及諸書勘之，虞卿之歷官，本末略具矣。

《續考》又載魯長卿氏藏有《蘭亭會妙》卷。伊孫之茂，字伯秀，別字雪村，跋其尾，稱兒時侍先祖龍舒府君，坐膝上觀此，今已七十年，不覺感愴。按周益公必大撰《朝請大夫海鹽魯誉墓碑》，伯秀得附書名。跋言龍舒府君者，大夫長子承議郎通判舒州可簡也。虞卿好古，魯氏《會妙》卷後亦歸之。此伯秀有感愴之言。

要之，兩公跋語皆條暢，不類董逌輩之晦澀。詩所云「昔我有先正，其言明且清」者非與？吾鄉張元成《嘉禾志》不傳，至元所修，失之太簡。其後柳琰、鄒衡、趙瀛、劉應鉤，排纂舊聞，日就放失，文獻無徵，尚論者徒深浩歎而已。因覽俞氏書有感，識於卷末。

《蘭亭續考》二卷。浙江鮑士恭家藏本。宋俞松撰。松字壽翁，案俞庭椿亦字

壽翁，二人同姓同字，同在宋末，而實非一人，謹附識於此。自署曰吳山，蓋錢塘人。

後有自跋，稱「甲辰書於景歐堂」，蓋淳祐四年也。其仕履無考，惟高宗臨本跋內，有

「承議郎臣松」之語，其終於是官與否，亦莫得而詳焉。是書蓋繼桑世昌而作，故名

曰《續考》。跋內所稱「近歲士人作《蘭亭考》凡數萬言，名流品題登載略盡」者，即指

世昌之書。然書中體例，與世昌迥異，上卷兼載松所自藏，與他家藏本，下卷則皆松

所自藏，經李心傳題跋者，其跋皆淳祐元年至三年所題。以《宋史》心傳本考之，

蓋其罷祠之後，寓居臨安時也。前卷所載跋語，知辨永嘉之誤，而仍沿《筆陣圖》所

云義之三十三歲書《蘭亭》之說，其無所斷制，與世昌相等。然朱彝尊《曝書亭集》有

是書跋，稱其「跋語條暢，不類董逌輩之晦澀」，則賞鑒家固亦取之。至心傳諸跋，尤

熟於史事，如「宋祁摹碑」「青社謚法」諸條，皆足以備考核，非徒紀書畫也。又《宋

史》心傳本傳，載其淳祐元年罷祠，而其初入史館，因言者論罷職，則不載其歲月。今

是書跋內有「紹定之季，罷史職歸嚴居」語，則知其罷在紹定末年，亦足以補史闕焉。

《蘭亭續考》二卷。宋俞松撰。其書繼桑世昌《蘭亭考》而作，故名曰「續」，然體例迴異。上卷載諸家所藏及松所自藏，下卷則皆松所藏，經李心傳題識者。所錄諸跋亦足，與桑氏書相補苴也。

《四庫全書簡明目錄》卷八

二三八